Paul Huet

Paul Huet

PHILIPPE BURTY

PAUL HUET

NOTICE BIOGRAPHIQUE ET CRITIQUE

SUIVIE DU

CATALOGUE DE SES ŒUVRES

Exposées en partie dans les salons

DE

L'UNION ARTISTIQUE

PARIS

PLACE VENDOME, 18

Décembre 1869

L'eau-forte originale de Paul HUET, qui orne cette notice,
a été imprimée chez M. Salmon, à Paris.

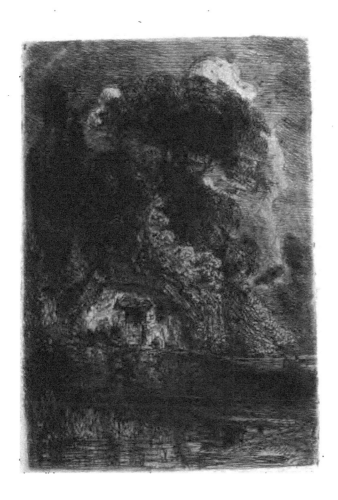

PAUL HUET

Les caresses ou la rigueur du foyer pa-
ternel, la rudesse ou la grâce des lieux qui
virent germer et éclore les sourires et les
larmes du poëte ou de l'artiste, impriment
à son œuvre un cachet ineffaçable de con-
fiance ou de révolte, d'attendrissement ou
de sécheresse.

Ce que l'œuvre de Paul Huet a de mélan-
colique et de fier explique ce que suppor-
tèrent son enfance et sa jeunesse.

De même, dans la meilleure des compo-
sitions de son âge mûr, on retrouvera l'in-
fluence directe de ces études qu'à peine
adolescent il peignait dans l'île Séguin, un

coin de paradis terrestre oublié longtemps tout exprès pour les peintres aux portes de Paris.

L'île Séguin existe encore en pleine Seine, non loin de Sèvres, mais dépouillée de ses grands arbres, tondue, fauchée. Au temps où Paul Huet l'habita, — installé chez un excellent camarade qui essayait aussi la peinture, mais depuis bifurqua, — l'île était hérissée et verdoyante comme une forêt du Nouveau Monde. La nuit, les maraudeurs venaient en scier les arbres, et les braconniers y tendaient des collets. Quand les chiens de garde aboyaient, il fallait se lever, prendre un fusil, et faire au clair de lune une ronde qui d'ordinaire n'inquiétait que les poulains mêlés aux vaches dans les prés plantureux. Alors Huet ne rentrait plus se coucher, tant c'était étrange, aux équinoxes, de voir la lune courant affolée derrière les paquets de nuages blancs, ou, l'été, la Seine s'embrasant au feu des éclairs... Le jour, il marchait au milieu de décors plantés pour un opéra surhumain : les rayons du soleil pleuvant en chaude averse au cœur des

clairières, la lumière mourant après mille
combats au fond d'une allée basse, les hê-
tres rappelant les pâles colonnes parées de
lierre d'un temple élyséen, les ronces, les
églantiers, les viornes, les vignes vierges
défendant l'approche de la berge, et puis
les horizons fermés par la futaie en pente
de la lanterne de Diogène, à l'automne,
rousse comme une fourrure de fauve, et
le soir, se glaçant d'outremer et de violet.

A chaque crue d'orage, la Seine débor-
dait, envahissait les allées du parc de Saint-
Cloud, et l'inondation posait, fluide et si-
lencieuse, son miroir magique au pied des
arbres. Ceux-ci, plongeant dans une terre
humide et grasse, s'élançaient en bouquets
hardis, étendaient leurs branches longues
et souples, étalaient leur feuillage sain et
clair.

Tels sont les arbres de l'Angleterre.

Aussi l'analogie entre la peinture anglaise
de paysage et les études que fit Paul Huet
dans l'île Séguin, de 1820 à 1822, est-elle
frappante. Le rapprochement jaillit, évident
et logique, de la recherche instinctive ou

plutôt de la présence continue de motifs et d'effets analogues. C'est, de part et d'autre, ce que l'on pourrait appeler de la peinture d'insulaire[1]. Il faut bien constater qu'il n'a pu avoir pour premiers modèles les peintures de Constable, de Fielding, de Reynolds et des autres, puisqu'elles ne vinrent en France qu'à l'occasion du Salon de 1824. Il emprunta à Bonington qui, lui, ne faisait guère que des marines et des plages, l'éclat mouvant des nuages blancs épandus dans un ciel très-bleu. Plus tard il s'éprit des belles gravures à la manière noire, d'après Constable et Turner, et les copia avec soin à l'estompe ou au crayon. Mais les premières influences lui vinrent des Rubens et des Rembrandt du Louvre.

Paul Huet peignait avec une sorte de reconnaissance passionnée cette île qui lui offrait un si doux temps de repos actif, de liberté idéale. Il venait de perdre son père

1. Je tiens à poursuivre ce rapprochement, et je prie les amateurs de comparer les eaux-fortes de M. Seymour Haden à celles de Paul Huet, qui, de trente ans antérieures, semblent être des ancêtres de la famille.

qu'il affectionnait beaucoup. Né à Paris, le
3 octobre 1804, il était arrivé, fruit tardif et
mal accueilli, vingt ans après ses autres
frères et sœurs. La nature réserve à ces
retardataires innocents un tempérament mal
équilibré, mais un système nerveux plus
délicat; aussi la vie leur est-elle le plus
souvent douloureuse.

Il connut à peine sa mère. A sept ans, à
ce moment où la maison doit être une cage
souriante et bénie, on le jeta dans cette
geôle qu'on appelle une pension. Il suivit
jusqu'en seconde les cours des lycées
Henri IV et Bonaparte. Il faisait, paraît-il,
de bons vers latins, trop bons même; car son
père parla de le pousser à l'École normale.
Il eut peur de l'enseignement et demanda,
tout effaré, à entrer dans la vie par telle
autre porte que ce fût.

Ce qu'il aimait avant tout, c'étaient les
images. Ses jours de congé se passaient sur
les quais du Louvre à fouiller ces cartons
qui furent, jusqu'au jour où l'Édilité les
balaya comme un colis encombrant, le Ca-
binet des estampes des artistes et des rê-

veurs. Il s'oubliait devant les Géricault et
les Charlet[1] suspendus à la ficelle des éta-
lagistes du boulevard. Un dessin, un paysage
de Rembrandt, sur la marge duquel il avait
déchiffré ces mots singuliers : « *Tacet, sed lo-*
quitur », l'avait frappé à ce point que, dans
sa vieillesse, il eût pu le peindre de sou-
venir.

Et ce trait est à noter; il appartient à la
série de ces curiosités singulières, de ces
ardeurs indéfinies qui, aux approches des
révolutions, agitent les esprits sensibles. Le
classique régnait alors sans réserve. Rem-
brandt était ou oublié, ou conspué, ou exor-
cisé. Mais quelques jeunes gens lisaient avec
passion Jean-Jacques, Bernardin de Saint-
Pierre, Chateaubriand, Schiller, Gœthe,
Shakspeare même. Des émotions nouvelles
allaient exiger en peinture comme en litté-
rature des modes nouveaux d'expression.
Le Romantisme naissait. Huet, dans les der-

1. Je lis dans le testament d'Eugène Delacroix : « Je
lègue à MM. Carrier, Huet, Schwiter et Chenavard toutes
mes esquisses de Poterlet et les dessins de M. Auguste. —
A M. Huet, toutes mes lithographies de Charlet. »

niers temps de sa vie, racontait volontiers la surprise et le tremblement qui le prirent en face des premiers envois de Géricault, le *Guide,* le *Naufrage de la Méduse.* Il ne pouvait se détacher de ces peintures qui contrastaient violemment avec la sagesse étriquée des maîtres en vogue. « Tu ne seras jamais qu'un petit Vanloo, » lui disaient avec mépris ses camarades de l'atelier Guérin. Quand, avec son camarade Commayras, ils échangeaient tout haut leurs admirations pour les paysages de Rubens, on les regardait avec une certaine anxiété. « Ce sont des fous furieux », murmuraient les bons élèves.

A la mort de son père, marchand de toiles ruiné par la débâcle des assignats et qui n'avait pu reconstruire sa fortune sous l'empire, Paul Huet était si gêné qu'il quitta l'atelier de Gros faute de pouvoir solder sa cotisation mensuelle. On l'avait mis d'abord chez un obscur élève de David qui, pendant deux ans, lui enseigna l'art des hachures et du grené doux, d'après les figures de Lemire. Ce professeur composait aussi des modèles pour le papier peint. Il voulut

prendre le jeune Paul comme apprenti ; mais celui-ci, ayant résisté, fut renvoyé et traité de monstre d'ingratitude.

Je trouve son nom, en 1822, dans la liste des élèves de Gros publiée par M. Delestre. Gros inspirait à ses élèves une admiration sans bornes. Mais Paul Huet éprouva cruellement les retours de cette âme molle et de ce caractère vaniteux. Un jour Gros passe derrière lui, regarde son académie, s'arrête, et à haute voix la déclare excellente : « Quel est votre numéro de réception à l'École des beaux-arts [1] ? — Monsieur, je suis exclu du concours comme trop faible. — Pourquoi diable aussi faites-vous des jambes trop courtes ? » s'écrie Gros humilié dans son amour-propre de professeur, et repoussant brusquement le carton du naïf garçon, que navra cette brusque et brutale évolution.

Paul Huet entra chez Pierre Guérin. L'atelier ferma six mois après. Eugène Delacroix, dont il devait plus tard devenir l'ami, en était déjà sorti.

1. Paul Huet figure sur les registres de l'École comme y étant entré le 23 septembre 1820.

A ce moment, nous l'avons dit tout à l'heure, Huet quitta les ateliers et peignit d'instinct le paysage. Dans les annés qui suivirent, il sortit de sa chère île Séguin, battit les environs de Paris et s'enfonça dans les fossés de cette forêt de Compiègne, où, quelques années plus tard, devait l'aller rejoindre Théodore Rousseau, encore presque enfant.

Une de ses franches études tomba un jour sous les yeux d'Eugène Delacroix, qui demanda à ce que l'artiste lui fût présenté, le félicita chaudement et l'épaula de ses relations. J'ai vu cette étude. C'est une lisière de bois dans la forêt de Saint-Cloud. Le soleil descend derrière les arbres, et darde mille traits d'or aveuglants. L'effet est déterminé. Les masses sont hardiment indiquées et détaillées avec le soin d'un artiste qui sait planter un bonhomme, attacher un membre, suivre le jeu d'un muscle. Les arbres sont longs, trop longs même, comme ces figures de la Renaissance qui comptent un trop grand nombre « de têtes. » Cette exagération dans la sveltesse des troncs,

dans l'allongement des branches, ou dans
l'élévation des murs de feuillage est la
caractéristique de l'œuvre de Paul Huet;
les ormes vont jusqu'à ressembler à des pins
d'Italie de Watteau. Mais s'il voyait trop
grand, il faisait poétique; d'autres, de nos
jours, voient plus exact, mais ils font com-
mun.

Ces premières études marquent également
une tendance à opposer les ombres bitumi-
neuses aux parties claires qui lui fut si sou-
vent reprochée et qui semble un trait d'étroite
parenté avec l'école anglaise. Mais on y
doit voir surtout une imitation malhabile
des feuillés roux de Rubens ou de Van
Dick. De même pour les terrains frottés de
glacis trop chauds.

Huet, faisant cela, était de parfaite bonne
foi. Il y était conduit par son sentiment plus
que par ses raisonnements. Il ne visait point
sciemment à l'effet, à l'artificiel. Il était de
ces natures extra-sensitives que le *frigus
opacum* des grands bois remplit d'une ter-
reur sacrée, que les approches d'un orage
énervent, accablent ou surexcitent jusqu'à

la névrose. Les « effets » dans la nature le frappaient profondément. Il les exagérait volontiers. Ainsi les ciels d'orage écrasent souvent ses plaines, ses montagnes et ses océans. Au lendemain de sa mort, M. Michelet a écrit ces lignes exquises : « Il était né triste, fin, délicat, fait pour les nuances fuyantes, les pluies par moment soleillées. S'il faisait beau, il restait au logis. Mais l'ondée imminente l'attirait, ou les intervalles indécis, quand le temps ne sait s'il veut pleuvoir. Une femme a bien dit : « Nul « n'a eu plus le sens des pleurs de la nature. » A certains jours, mélancolie profonde. »

Parfois, je le répète, — et ses contemporains eux-mêmes en furent frappés, — sa palette trahit son intention.

Dans ses dernières années, visiblement dégagé de toute préoccupation, il parut s'appliquer à peindre plus clair, plus souple. Au point de vue de ce que j'appellerai la douce sonorité des tons, son dernier tableau, cette grande toile qu'il achevait le jour même où l'apoplexie le frappa, est la plus parfaite peut-être de son œuvre.

Le jeune paysagiste fut vite connu et estimé des artistes militants. Il donnait pour vivre des leçons de dessin. Il dessinait au crayon ou peignait des portraits ; j'ai vu celui d'un jeune cousin et celui de sa propre nièce, qui fut sa première femme[1] : ils sont d'une délicatesse singulière. Il dessinait des vignettes et des essais de lithographies. Mais tout le reste du temps était jalousement réservé à l'art. De ces années (1826) date une maison de garde sur la lisière de la forêt de Compiègne où se révèlent, sinon dans l'ensemble, au moins dans la partie confuse, des taillis et dans le ciel, des qualités de composition et de coloris alors purement révolutionnaires.

Il exposa chez les marchands, puis au musée Colbert, des toiles qui furent bien accueillies du public. Il envoya au Salon de 1827 une *Vue des environs de La Fère*, dont la critique ne parla point, mais qui cependant ne passa point inaperçue.

C'est de ce moment que doit dater l'éner-

1. Cette jeune femme, qu'il perdit à Nice en 1839, a exposé au Salon de 1837 un paysage : *Vue de l'Église de*

gique composition des *Moulins à vent*. N'est-
ce pas dans ce coin des environs de Paris
appelé la Glacière qu'il a saisi ce pittoresque
rendez-vous de moulins, ces terrains ocreux,
cette mare, ce ciel léger, profond, aérien?
Au point de vue de la combinaison des
lignes et de la solidité de la couleur ce ta-
bleau est un des meilleurs de sa jeunesse.
Peut-être est-il très-antérieur à l'époque que
je lui assigne. En tous cas, il a précédé les
Decamps. On y sent l'influence de Bonington.

Il était pauvre encore. Les privations lui
valurent une gastrite qui le tortura pendant
dix ans. Il en reçut cette indélébile em-
preinte d'anxiété particulière aux êtres qui
ont été longtemps face à face avec la Mort.
Il avait littéralement failli mourir de faim.

Dans les derniers mois de 1829, il fit pour
le Diorama Montesquieu, — lequel devait
s'ouvrir sous les auspices de la duchesse de
Berry et fut inauguré par le roi Louis-Phi-
lippe, — une *Vue de Rouen*, et une *Vue du
Château d'Arques* de quarante pieds de déve-

Criquebeuf, près Honfleur. Elle a aussi peint des natures
mortes et des intérieurs.

loppement. Cette vue panoramique, saisie par des créanciers, fut brûlée dans l'incendie de la Gaîté ; il n'en reste qu'une réduction qui appartient au musée de la ville d'Orléans. On lui offrit de peindre des décors, ce que sans conteste il aurait supérieurement réussi, mais ce qui, à son sens, l'aurait détourné de son but. Il résista avec cet entêtement raisonné et loyal, patient et invincible, qui fut le trait le plus marqué de son caractère.

A l'exposition, plus que semi-officielle, faite dans les galeries de la nouvelle Chambre des Pairs, au profit des blessés de 1830, il prêta une *Vue de Saint-Germain* et l'*Intérieur d'une forêt un jour de fête.*

Quelques mois après, à propos de ce Diorama Montesquieu dont nous parlions à l'instant, le journal *le Globe* (23 octobre 1830) publiait « sur Paul Huet » cet article important à tous égards de M. Sainte-Beuve.

«Nous ne reviendrons aujourd'hui que sur l'impression que nous ont causée les deux paysages de M. Huet, celui de la ville de Rouen tout entière prise du haut

du Mont-aux-Malades, et celui du château
d'Arques en particulier.

« Nous avions déjà vu deux ou trois pay-
sages de M. Huet exposés à la galerie Col-
bert, et dans tous un même caractère nous
a frappé, à savoir l'intelligence sympathi-
que et l'interprétation animée de la nature.
L'homme ne joue guère de rôle dans cette
manière d'envisager les lieux et de les re-
produire ; le groupe d'usage n'y est pas ; la
pastorale et l'élégie y sont sacrifiées ; point
de ronde arcadienne autour d'un tom-
beau ; point de couples épars, et de nym-
phes folâtres, et d'amours rebondis ; point
de kermesse rustique, de concert en plein
air ou de dîner sur l'herbette ; pas même de
romance touchante, ni de chien du pauvre,
ni de veuve du soldat. C'est la nature que
le peintre embrasse et saisit ; c'est le sym-
bole confus de ces arbres déjà rouillés par
l'automne, de ces marais verdâtres et dor-
mants, de ces collines qui froncent leurs
plis à l'horizon, de ce ciel déchiré et nua-
geux ; c'est l'harmonie de toutes ces cou-
leurs et le sens flottant de cette pensée

universelle qu'il interroge et qu'il traduit par
son pinceau. A peine si çà et là, le long de
quelque rampe tortueuse d'un coteau loin-
tain, on aperçoit, pareil à un point noir, un
voyageur qui gravit. La nature avant tout,
la nature en elle-même et avec toutes ses
variétés de collines, de pentes, de vallées,
de clochers à distance ou de ruines ; la
nature surmontée d'un ciel haut, profond et
chargé d'accidents, voilà le paysage comme
l'entend M. Huet ; et son exécution répond
à cette pensée. De larges teintes, une plé-
nitude de ton qui pousse à l'impression de
l'ensemble, des ondées de lumière et d'om-
bre ; des nuances uniques dans l'épaisseur
des feuillages et dans la profondeur des
lointains, nuances devinées et pressenties,
qu'un œil vulgaire ne discernerait pas dans
la nature ; qui ne se révèlent qu'à la pru-
nelle humide de larmes, et qui nous plongent
en de longues et ineffables rêveries durant
lesquelles nous nous mêlons à l'âme du
monde. Hoffmann, en son admirable conte
de *l'Église des Jésuites*, à l'endroit où le
peintre Berthold, ce pauvre génie incomplet,

s'épuise dans ses paysages à copier textuel-
lement la nature, introduit à son côté un
petit Maltais ironique, espèce de Méphisto-
phélès de l'art, qui lui frappe sur l'épaule
et lui donne de merveilleux conseils. On
dirait que M. Huet en a profité d'avance.
Voici le passage : « Saisir la nature dans
« l'expression la plus profonde, dans le sens
« le plus intime, dans cette pensée qui
« élève tous les êtres vers une vie plus
« sublime, c'est la sainte mission de tous
« les arts. Une simple et exacte copie de
« la nature peut-elle conduire à ce but ? —
« Qu'une inscription dans une langue étran-
« gère, copiée par un scribe qui ne com-
« prend pas et qui a laborieusement imité
« les caractères inintelligibles pour lui, est
« misérable, gauche et forcée ! C'est ainsi
« que certains paysages ne sont que des
« copies correctes d'un original écrit dans
« une langue étrangère. — L'artiste initié
« au secret divin de l'art entend la voix de
« la nature qui raconte ses mystères infinis
« par les arbres, par les plantes, par les
« fleurs, par les eaux et par les montagnes.

2

« Puis vient sur lui, comme l'esprit de Dieu,
« le don de transporter ses sensations dans
« ses ouvrages. Jeune homme ! n'as-tu pas
« éprouvé.quelque chose de singulier en
« contemplant les paysages des anciens maî-
« tres ? Sans doute tu n'as pas songé que les
« feuilles de tilleuls, que les pins, les pla-
« tanes, étaient plus conformes à la nature ;
« que le fond était plus vaporeux, les eaux
« plus profondes ; mais l'esprit qui plane
« sur cet ensemble t'élevait dans une sphère
« dont l'éclat t'enivrait. » Or, c'est précisé-
sément cet esprit d'ensemble qui respire
dans les paysages de M. Huet et en fait des
ouvrages tout à fait originaux auprès de tant
d'autres paysages maniérés, superficiels et
factices ; de lui aussi on peut dire en ce
sens qu'il a entendu la voix de la végétation,
et qu'il lui a été donné de comprendre le
génie des lieux.

« Si nous revenons maintenant à la vue
de la plaine et du château d'Arques, qui
nous a suggéré tout ceci, nous y trouverons
une application heureuse de cette faculté
de paysagiste expressif et intelligent. Rien

sur le premier plan, hormis quelques vête-
ments laissés : une blouse, des instruments
de travail, une chèvre couchée auprès; puis
au premier fond, derrière le monticule du
premier plan, une espèce de ravin fourré
d'arbres, et, dessous, quelque paysan qui
sommeille; plus·haut, la côte du château,
blanche, nue, calcaire, avec les ruines
sévères qui la couronnent; mais à droite,
cette côte blanche s'amollissant en croupes
verdoyantes, souples, mamelonnées, et au
sommet de l'une de ces croupes, des gé-
nisses qui paissent, et un rayon incertain de
soleil qui tombe et qui joue. A gauche, au
pied de la montée, commence la plaine; le
village est là avec son enclos de verdure et
sa flèche qui domine; on distingue en avant
les sillons des pièces labourées et les plans
potagers des jardins; mais au delà du village
la plaine fuit en s'élargissant; les fermes et
les enclos s'y effacent; la rivière y serpente
comme un filet; le ciel est voilé, bien que
spacieux, et de grands nuages échevelés le
parcourent, venus de l'Océan; partout çà
et là il est crevé en azur, et quelque rayon

effleure par places le lointain de la plaine;
une fumée montante anime le fond et se
détache en tournoyant sur l'uniformité
bleuâtre des horizons redoublés qui se con-
fondent avec le gris plus foncé des nuages.
Oh! c'est bien là, du côté de la Picardie et
près de la mer, cette Normandie grasse et
féconde, ouverte et reposée, sans beaucoup
d'éclat, sans transparence, mais non sans
beauté ni sans grandeur. C'est bien elle
avec ses ruines sévères, son ciel variable,
sa forte terre de labour et sa végétation ni
folâtre ni sombre, mais un peu uniforme
dans sa verdure; c'est bien la plaine d'Ar-
ques avec ses souvenirs de Henri IV et de
sa petite armée valeureuse, armée plus
serrée et solide que brillante, sur laquelle
la soie et l'or se voyaient moins que le fer;
héroïque tous les matins à la sueur de son
front, et combattant pour un but lointain,
mais sans perspective trop sereine [1]. »

On comprend qu'après un article aussi

[1]. Dans *le Globe* du 12 octobre 1830. Cet article a été
réimprimé récemment dans les Portraits contemporains,
précédé d'une note très-sympathique à Paul Huet.

vif et portant aussi juste, dans un journal
qui réunissait alors dans sa collaboration
l'élite des jeunes talents, Paul Huet pût
marcher vers la réputation d'un pas plus
rassuré.

Le Salon de 1831 vit son premier succès.
Il y avait mis quatre aquarelles et neuf
toiles. Il fut du premier coup [1] déclaré par
Gustave Planche, « avec M. de la Berge, à
la tête d'une nouvelle école de paysagistes,
dont les principes et les habitudes ne sont
pas encore nettement établis, mais qui doit
inévitablement renverser MM. Watelet,
Bertin et Bidault... M. Huet veut surtout
traduire ses impressions personnelles et
intimes. Dans la pensée de l'artiste, la na-
ture extérieure n'est poétique et grande,
capable de saisir et d'attacher, qu'à la con-
dition d'être aperçue par masses et par
lignes tellement distribuées et coordonnées
ensemble, que les unes soient éteintes et
sacrifiées, les autres éclatantes et enrichies
au profit d'un effet voulu. Il répugne aux

1. Salon de 1831, par M. Gustave Planche. Un vol. in-8,
avec bois.

détails; il néglige à dessein et en vue d'une intention plus haute ce qui, dans la vie et dans les spectacles de tous les jours, nous frappe médiocrement ou ne produit sur nous qu'un effet mesquin et prosaïque. »

A. Jal, moins indulgent, dans ses *Ébauches critiques*, faisait, sans trop insister, allusion « au pastiche de Constable et de Watteau. » Planche aussi faisait ses réserves, mais pour des toiles de moindre importance telles que la *Vieille abbaye, au soleil couchant, située au milieu des bois;* qu'il traitait « du plus beau, du plus vrai paysage du Salon. » Et il ajoutait : « ici l'abus est bien près de l'usage. ».

Où sont ces *Vues* prises dans le Soissonnais et dans la Normandie, qui, avec celles de Bonington, de Flers, de Cabat, de Dupré, de Rousseau, nous révélèrent l'admirable paysage de la France du Nord et les derniers vestiges de notre architecture civile du Moyen Age et de la Renaissance? Que sont-ils devenus ces tableaux qui excitaient l'enthousiasme et les amères négations? car c'est à partir de ce Salon que Delescluze

commença, dans les *Débats*, contre les meil-
leurs morceaux de Paul Huet son acharnée
et impuissante campagne. Nous signalons
plus loin la trace de quelques-uns dans la
notice des Salons.

Le *Cavalier* figure au livret de 1831 sous
le titre d'un *Orage à la fin du jour*. Il para-
phrasait ces vers de Victor Hugo :

> Voyageur isolé qui t'éloignes si vite,
> De ton chien inquiet le soir accompagné,
> Après le jour brûlant quand le repos t'invite,
> Où mènes-tu si tard ton cheval résigné?

Certes, le peintre a fidèlement traduit le
poëte : le soleil baisse, l'air est lourd, des
souffles viennent par ondées secouer la
cime des arbres. Le voyageur se courbe sur
le col de son cheval et serre les plis de son
manteau. Le petit pont franchi, à l'angle
de ce grand bois, au bout de la longue
plaine marécageuse qu'il côtoie, apercevra-
t-il la fumée de l'auberge ou les tuiles
rouges de son toit? Arrivera-t-il avant la nuit?
au moins avant l'orage? Oui, on se demande
tout cela, et le peintre vous entraîne dans

le pays qu'il a rêvé. Mais cela est un peu
tendu, un peu mélodramatique, l'épisode
l'emporte trop. Et là, Huet est encore un
romantique de la première heure. Rous-
seau, Dupré, Corot viendront plus tard, qui,
développant le sens précis du conseil donné
sous forme de louange par M. Sainte-Beuve
dans son article du *Globe,* chasseront l'homme
de la représentation des effets ou des sites,
ou, pour mieux dire, le noieront comme un
atome dans la splendeur rayonnante de la
Nature.

En cette même année 1831, le ministre
de l'Intérieur, M. de Montalivet, cédant
aux réclamations que soulevaient la déca-
dence de l'école de Rome et l'intolérance
de l'Institut dans le jugement des concours,
publia cet arrêté : « Il sera formé une com-
mission chargée de nous faire un rapport
sur les modifications qui pourraient être
apportées aux règlements de l'École royale
des beaux-arts et de l'Académie de France
à Rome; sur le mode de jugement qu'il
conviendrait d'adopter pour le concours
entre les artistes, et enfin sur les rapports

qui doivent exister entre les deux établisse-
ments susdits et la quatrième classe de
l'Institut. » Les articles 3 et 4 contenaient
la nomination des membres de la commis-
sion. L'article 5 était conçu en ces termes :
« La commission entendra toutes les récla-
mations et recevra tous les mémoires qui
lui seront adressés par les personnes étran-
gères à sa composition. »

Eugène Delacroix (il était de la commis-
sion) publia une lettre dans *l'Artiste*, et Paul
Huet envoya également son avis à ce journal,
tout nouvellement fondé par M. Ricourt.

Dans ces « Notes adressées à MM. de la
Commission », Paul Huet se montre violem-
ment hostile à l'École des beaux-arts, à ses
principes, à son influence et en particulier
au prix de Rome : « Le Beau dans l'art
écrit, enseigné, perpétué, invariable, est
un abus qui n'a pas besoin de commen-
taires... Pour obtenir de grands travaux, il
a fallu jusqu'à présent passer par les succès
d'Académie... » Puis il se déclare nettement
pour les expositions annuelles : « Le public,
plus exercé, deviendra meilleur juge du

talent... Là les artistes donnent réellement
le résultat de leur savoir-faire en se livrant
aux genres auxquels ils se croient appe-
lés... » Il propose « un jury nommé par les
artistes ayant déjà exposé. Composé de
soixante membres ayant tous plus de trente
ans, il désignerait le tableau le plus remar-
quable, n'importe dans quel genre, dont
l'auteur, qui ne devrait pas avoir plus de
trente ans, recevrait un prix de 12,000 fr. »

Les notes du jeune paysagiste paraissaient
alors de pures utopies. On voit par ce qui se
passe aujourd'hui que, depuis 1831, elles ont
fait du chemin dans le monde officiel.

En 1832, il signe avec Decamps, Ary
Scheffer, Ingres, Gros, Dupré, Barye, David,
Cabat, et autres, une pétition au roi dont les
considérants sont fort curieux « pour que
l'exposition ait lieu du 1er novembre au 1er fé-
vrier, et non plus pendant l'été, où Paris est
vide. »

Le Salon de 1833 vit son triomphe le
plus complet. Paul Huet reçut une médaille
de deuxième classe. Il s'était conquis, par
la loyauté de son effort, les sympathies ou

du moins le respect de ses adversaires, sauf toujours Delescluze, qui fut implacable. Charles Lenormant [1] signalait et décrivait la *Vue de la ville de Rouen,* « remplie des qualités les plus remarquables... Dans ce tableau M. Huet s'est laissé préoccuper de la pensée de faire valoir les monuments aux dépens des habitations particulières ; c'est là l'idée poétique de Rouen ; mais ce n'est pas l'aspect vrai de cette ville quand on se place de manière à avoir devant soi les maisons du faubourg Cauchois. Mais ne ressort-il pas de l'esprit même de la composition que l'artiste n'avait pas prétendu s'astreindre à « l'aspect vrai... » ? Les autres tableaux étaient particulièrement pris dans les taillis et les hautes futaies de cette verte forêt de Compiègne à laquelle ne succéda, pour les artistes, que bien plus tard celle, plus sauvage, de Fontainebleau.

En 1834, à la suite d'un voyage dans le Midi, il exposa une *Vue générale d'Avignon et de Villeneuve-lès-Avignon.* Il en a gravé

1. Les *Artistes contemporains,* t. II, p. 97. Salon de 1833.

une eau-forte très-cavalière et très-lumi-
neuse pour le *Musée,* critique du Salon
de 1834 par Alexandre Decamps, le frère
du peintre. « La routine ne développe
guère l'intelligence, écrivait A. Decamps, ce
qui explique peut-être pourquoi le paysage
historique est depuis longtemps d'un intérêt
si faible et d'une exécution si défectueuse ;
tandis que l'introduction dans la peinture
d'un sentiment nouveau, d'une nouvelle
manière d'appliquer la palette à l'imitation
des formes et des effets de la nature, a
ému tous les jeunes talents et les a entraî-
nés dans la voie nouvelle qu'un homme,
jeune comme eux, a ouverte il y a quelques
années. C'est à M. Paul Huet qu'appartient
la première tentative faite dans cette partie
de l'art. C'est lui qui a donné la première
impulsion... Sa *Vue d'Avignon,* ajoutait-il,
est d'une touche un peu molle, surtout
dans les premiers plans ; mais il règne en-
core dans ce tableau une lumière, une pro-
fondeur d'air et d'horizon que nous n'avons
trouvées dans aucun autre paysage à un
semblable degré. » Alexandre Decamps fait

ensuite le plus vif éloge de ses eaux-fortes.

La simplicité voulue des premiers plans, — cette loi d'optique, dont l'application dans l'art du tableau est si logique, puisqu'il est constant que notre œil ne peut voir à la fois les objets à distance et à nos pieds, — est, parmi les conquêtes de l'école romantique, celle que le public et la haute critique ont eu le plus de peine et ont mis le plus de temps à comprendre et à accepter.

Pour suivre Paul Huet dans la série de ses travaux, il nous faudrait passer en revue, tâche impossible, tout ce qui a pris place dans les galeries particulières ou dans les musées de province. Nous avons dû nous borner à signaler ce qui fut remarqué, et nous avons donné très-impartialement la note du jugement de ses contemporains.

Il eut moins à se plaindre que tels autres de ses pairs de la sévérité d'un jury exclusivement composé de membres de l'Institut, veillant jalousement à la porte des expositions publiques. Cependant il fut refusé deux ou trois fois, notamment en 1835 et en 1845. En 1859, exempt de droit,

par les conditions du nouveau règlement, il envoya quinze toiles d'un seul coup. Ce fut sa seule vengeance.

L'année 1838 doit nous arrêter. Sa *Grande Marée* lui valut un de ses plus notables succès de peintre auprès du public et de la critique. Il termina sa grande eau-forte des *Sources du Royat,* et l'éditeur Curmer fit paraître un *Paul et Virginie* « illustré » (le mot était nouveau alors) par ses bois les mieux réussis.

Passons rapidement en revue ses lithographies, ses eaux-fortes et ses bois. On en trouvera plus loin le catalogue complet et détaillé.

Curieux de tous les moyens nouveaux, admirateur passionné des lithographies de Géricault, de Charlet, de Bonington, de Delacroix, Huet avait tenté, dès 1825, de dessiner sur pierre. Il croqua sur des feuilles en largeur des séries très-variées de caprices, de paysages, de marines, de petits personnages ; cela s'appelait des *Macédoines.* Elles parurent en même temps (1827) à Paris et à Londres. On y trouve, à l'état embryonnaire, plusieurs des compositions

qu'il peignit depuis. Surtout des souvenirs de ses courses en Normandie et en Picardie.

Cette même année, pour les mêmes éditeurs, une autre suite de douze *Paysages* en largeur fut imprimée par l'excellent lithographe Motte, avec un velouté dans les noirs, une finesse dans les demi-teintes, un éclat dans les coups de jour qu'on n'a point dépassés. Ce sont de vrais chefs-d'œuvre. — Dans les *Huit sujets de paysage* qui eurent pour éditeurs les frères Gihaut, la liberté du crayon, l'habileté du grattoir qui accentue les lumières, la largeur de l'effet décoratif dans un espace très-restreint, rappellent Bonington [1] et sont d'essence plus française. — En revanche, les *Six marines lithographiées d'après nature,* en en 1832 sont plus nettes mais d'une exécution moins originale. Huet a toujours eu avantage à se rappeler. L'étude directe de la nature le gênait visiblement, de même que tous les romantiques, qui n'interrogeaient pas en greffiers, mais en poëtes.

1. Il l'avait connu à l'atelier Gros. Il l'accompagna, l'année de sa mort, jusqu'à Rouen.

Huet, nous l'avons dit, avait exposé quelques eaux-fortes en 1834. Elles étaient détachées d'un cahier de six planches mis en vente chez Rittner et Goupil et de dimensions adoptées rarement par les aquafortistes, même les plus habiles. Elles tiennent une place importante dans l'œuvre de Paul Huet. Elles indiquent avec quelle ardeur, avec quelle application, avec quelle intelligence aussi l'esprit romantique poussait ses fidèles à tenter toutes les voies. Depuis bien longtemps, depuis les dernières années de vie artiste au XVIII⁰ siècle, l'eau-forte avait été abandonnée en France. L'école de David n'y pouvait songer. Vers 1820, toute tradition du procédé était perdue, et Eugène Delacroix m'a écrit un jour que c'était un graveur anglais établi à Paris vers 1825, Reynolds, qui lui avait enseigné à faire mordre les rares essais sur cuivre qu'il tenta.

L'entreprise était donc à son temps originale et hardie. Le succès fut complet. Après quelques essais, qui ne sont même pas sans valeur, il s'arrêta à un système de coups de

pointe menus, rapprochés, donnant, selon
la force de la morsure, des noirs très-
intenses ou des gris très-tenaces, et ren-
forcés de travaux de roulette. Ses oppo-
sitions de lumière sont franches, bien ca-
ractérisées et d'une vibration singulière. On
sent circuler la séve ; les gazons, chargés
de fleurettes, renouvelleraient le conte de
« l'homme qui entendait l'herbe pousser. »
Pour ma part, je ne vois, dans l'école mo-
derne, d'eaux-fortes qui puissent se compa-
rer à celles-ci pour l'accentuation de l'effet,
l'élégance du jet des branches, le modelé
accidenté des troncs, la poésie aristocrati-
que du site, que celles de l'œuvre de
M. Francis Seymour Haden, le brillant aqua-
fortiste anglais. Mais celles de Huet sont
plus théâtrales.

Ce cahier causa une vive surprise. On
en parla beaucoup. Mais l'article le plus
important fut provoqué, en 1838, par les
Sources de Royat. Gustave Planche consacra
à cette eau-forte, qui a plus d'un demi-mètre
de hauteur, un article spécial dans la *Revue
des Deux Mondes* (1^{er} février 1838). L'eau,

qui bondit, se brise, écume à travers les
rochers en pente roide, le terrain mouillé,
les maisons qui s'étagent, le ciel surtout lé-
ger malgré le ton monté qu'exigeait le rendu
des objets opaques, tout est vraiment sur-
prenant dans cette planche, qui chez nous
n'avait pas de précédents. Cet exemple ne
demeura pas stérile. Jeanron, Marvy, Char-
les Jacque, Daubigny, s'intéressèrent au pro-
cédé et le poussèrent aussi loin que possible.
Daubigny m'a dit qu'il avait composé et
gravé les *Approches de l'Orage*, l'une de ses
meilleures eaux-fortes, sous l'influence de
celles de Paul Huet.

Les dessins sur bois que Paul Huet a
semés dans le *Paul et Virginie* édité par
L. Curmer en 1838, ne sont pas moins
remarquables que ses eaux-fortes. Découpés,
collés sur une marge blanche, ils forment
des petits tableaux d'une coloration auda-
cieuse et réellement forte. Paul Huet n'in-
tervient que dans la seconde moitié de ce
curieux volume. On l'appela pour seconder
L. Marville et Français, qui préparaient les
paysages dans lesquels les frères Johannot

intercalaient d'assez mièvres figurines. Huet
s'assura de suite une place indépendante. Il
choisit les marines. *L'Ouragan, le Rocher
des adieux, la Mer*, avec un vol de mouettes
dont les ailes décrivent sur les nuages som-
bres de grands paraphes clairs, un *Vaisseau*
qui marche au soleil levant toutes voiles
dehors, l'Océan déferlant avec rage contre
la base de ce *Cap malheureux* que le Saint-
Géran n'avait pu doubler la veille de son
naufrage, ces motifs, dans lesquels l'action
ou le pathétique étaient scrupuleusement
puisés dans la nature pour marcher de pair
avec le texte de Bernardin de Saint-Pierre,
sont des merveilles d'effet, de bruit, de
mouvement. Huet, dont la touche a sou-
vent été flottante, était tout à fait net dans
ses dessins sur bois ; aussi les bons gra-
veurs l'ont-ils étonnamment bien traduit.

Dans *la Chaumière indienne*, Paul Huet
n'a qu'une dizaine de bois, Meissonier
s'étant réservé avec Steinheil et Français la
presque totalité de l'illustration. Un de ces
dessins est un chef-d'œuvre d'énergie et de
vérité pittoresque ; c'est une allée de bam-

bous battue par le typhon : les eaux du
Gange sortent de leur lit et heurtent les
troncs noueux, l'avenue ondoie, se tord, se
renverse, se relève en gémissant. La scène
ainsi comprise est du plus haut dramatique,
quoique l'élément pittoresque soit seul en
jeu et que l'homme n'y promène pas ses
misères.

Huet fut décoré le 22 juin 1841. La Ré-
volution de février et les événements qui lui
succédèrent n'altérèrent point son respec-
tueux dévouement pour la famille d'Orléans.
Il avait été accueilli avec une familiarité
très-touchante par le duc de Montpensier
et il avait été nommé professeur de dessin
de la duchesse d'Orléans ; mais c'était sans
que cela coutât rien à ses principes, qui
étaient d'une indépendance absolue. David
d'Angers a modelé son médaillon. Les hautes
amitiés qui l'ont suivi jusqu'au dernier jour,
qui ont pris avec émotion la parole ou la
plume à propos de sa mort, font foi de la
dignité de ses convictions.

En 1840, Huet avait fait un voyage en
Italie. Il y retourna plusieurs fois. Il alla à

Rome, à Florence. Il s'établit même à Nice
pendant plusieurs hivers pour rétablir sa
santé plutôt mal équilibrée que faible. On
voit dans cette exposition-ci les plus typiques
des études à l'aquarelle ou à la plume qu'il
fit dans ces différentes stations. Elles sont
d'un beau caractère, mais, selon moi, elles
n'ajoutent rien à l'âme de son œuvre. Il était
par la rêverie agissante, par l'amour du
brouillard et des longs crépuscules, par l'at-
trait qu'offrait à son caractère un peu sau-
vage le spectacle de la nature troublée, il
était essentiellement un homme du Nord.

Ce sont les plages et les falaises de la
Normandie, les côtes granitiques de la Bre-
tagne, les vallées de Paris ou de Rouen, —
immenses berceaux au fond desquels, Gar-
gantuas toujours en croissance, les villes
vivent, travaillent, pensent et digèrent, — ce
sont les cratères éteints de l'Auvergne, les
gaves roulant dans les vallées des Pyrénées,
les hauteurs couronnées par des châteaux
en ruines qui répondirent le mieux à son
génie. Son regard allait au delà de la portée
de la vue. Il aimait les vues panoramiques

où l'horizon se joint au ciel, et les éboule-
ments qui redisent les convulsions primiti-
ves du monde.

Ses voyages en Hollande, sur les canaux,
le long des dunes de la mer du Nord, le
charmèrent, mais le servirent peu. Il ne vi-
sita l'Angleterre que vers la fin de sa vie,
en 1862. Il n'eut le temps d'en rien tirer.

Au Salon de 1848, il obtint une médaille
de première classe. Il en reçut une aussi à
la suite de l'Exposition universelle de 1855.
L'Inondation de Saint-Cloud, un des meil-
leurs tableaux de tout son œuvre, et qui
heureusement fut acquis pour le musée du
Luxembourg, frappa vivement le jury.

Eugène Delacroix, qui était d'une poli-
tesse raffinée, mais peu louangeur, lui écri-
vait ce billet, le 21 avril : « Mon cher ami,
je crois vous faire quelque plaisir en vous
parlant de celui que m'ont fait vos tableaux
à l'Exposition. Votre grande Inondation est
un chef-d'œuvre. Elle pulvérise la recherche
des petits effets à la mode, votre Rivière
fait également fort bien, et ils sont tous les
trois placés de manière à ce qu'ils se don-

nent une vigueur mutuelle. J'espère que vous serez content de ce que tout le monde vous en dira; car mon jugement est celui que j'ai entendu porter par tous ceux qui vous ont vu. » Delacroix avait fait placer parmi ses propres œuvres un des paysages de Paul Huet. Il soutint cet honneur écrasant.

M. Théophile Gautier, dont les jugements revêtent d'une forme si ample un sens critique si parfait, a dit excellemment de Huet, à propos de ses envois à cette Exposition universelle. « Sa manière se rapproche un peu des décorations d'opéra par la largeur des masses, la profondeur de la perspective et la magie de la lumière. »

Th. Thoré (Bürger), qui a tant aidé l'école moderne pendant sa période d'enfantement, de lutte et de gloire, a marqué aussi dans ses anciens Salons de la sympathie pour Paul Huet. Et Charles Baudelaire a écrit dans son *Salon de 1859,* récemment réimprimé : « Çà et là, de loin en loin, apparaît un talent libre et grand qui n'est plus dans le goût du siècle, M. Paul Huet, par exemple, un *Vieux de la Vieille,* celui-là! (Je

puis appliquer aux débris d'une grandeur militante comme le *Romantisme*, déjà si lointain, cette expression familière et grandiose. »

Il a manqué à Paul Huet, ainsi qu'à presque tous les peintres qui suivirent les mêmes voies personnelles que lui, l'occasion d'élargir et d'épurer ses facultés natives par le mâle effort de la peinture décorative. C'était par là que ces maîtres mouvementés, pleins d'imagination, atteignant par le sentiment et par la science des colorations le style qu'une autre école cherchait exclusivement dans la silhouette et la forme, c'est par là que Decamps, Th. Rousseau, Corot, Dupré, Huet, auraient pu doter la France d'œuvres autrement viables que ne le sont leurs tableaux de chevalet. Tous sortaient de chez des maîtres qui leur avaient fait suivre des études d'après la nature humaine. Ils joignaient à cette éducation,—qu'on leur a si longtemps niée en ne s'attachant qu'à dénigrer leurs œuvres de lutte, — ce sincère amour de la nature qui fait l'originalité et la variété. L'école de peinture de 1830 n'a pas pu donner

ce que donnait de son côté l'école littéraire. C'est, à en juger par l'infériorité du mouvement soi-disant réaliste qui lui a succédé, et qui flotte aujourd'hui sans pilote et sans but, un malheur irréparable.

En l'absence du gouvernement, dont l'action en ces matières fut trop souvent paralysée par l'Institut, les municipalités, les compagnies et les particuliers auraient·dû prendre l'initiative des décorations sur place. Ainsi firent les seigneurs et les marchands dans les républiques italiennes, et l'on sait l'honneur qui a rejailli sur leurs noms pour s'être montrés les Mécènes des grands artistes de leur temps.

Un modeste fabricant de la Normandie, M. Lenormant, demanda, en 1858, à Paul Huet, toute la décoration d'un salon. Huit grands panneaux, strictement combinés pour la place qu'ils devaient occuper et la lumière qu'ils devaient recevoir, ont prouvé combien le talent de Paul Huet se sentait à l'aise dans un mode de peinture où la largeur de la conception et la franchise de l'exécution doivent primer. Ils ont pour titres

les *Fabriques*, le *Vieux Château féodal*, les
Herbages, le *Gué* et la *Chaumière*, le *Ruis-
seau*, la *Rentrée au port*, la *Cathédrale* et la
Vie de château. On voit combien les thèmes
sont variés. Les sites choisis sont exquis ;
mais ce qui aussi est frappant, c'est le goût
et la facilité avec lesquels sont dessinés les
personnages. Paul Huet n'avait point perdu
le sens de ses études à l'atelier de Guérin et
de Gros. Une fois il faillit même sacrifier à
l'Académie! Un de ses tableaux, composé
dans le goût des derniers Turner, a pour
titre *les Rives fortunées,* et offre au premier
plan une scène mythologique. Ce n'est pas
ce qu'il a fait de meilleur. A plusieurs Salons,
du reste, il envoya des études de paysans,
mais en dessin.

Paul Huet eut un certain nombre de ta-
bleaux achetés par l'État. Ils sont cachés un
peu partout, dans les musées de province,
dans les châteaux impériaux, dans les sa-
lons de réception des ministères. Le Luxem-
bourg n'expose de lui que *l'Inondation dans le
parc de Saint-Cloud.* Nous avons vu dans ce
musée, pendant de longues années, une

Lisière de forêt, dont les masses imposantes et les colorations énergiques accusaient la période caractéristique de sa première manière.

Aujourd'hui, si des règlements n'y avaient mis obstacle, le Louvre posséderait le chef-d'œuvre des paysages de Paul Huet, tableau modifié et repeint en 1862 sous ce titre : *Fraîcheur des bois.* Un ruisseau court à travers les mousses veloutées et les cailloux polis d'une clairière. C'est solennel et doux comme l'entrée d'un bois sacré, jamais le maître n'a mieux senti, n'a mieux fait sentir l'âme de la forêt. Il l'avait légué à l'État. L'État l'a refusé par ce qu'il ne veut point accepter avec l'obligation d'exposer. Cependant pourquoi ne point accorder de garanties au donateur? Pourquoi ne pas s'humaniser devant des morceaux hors ligne? Notre Luxembourg, notre Louvre sont-ils donc si riches en œuvres d'élite contemporaines?

A partir d'une certaine époque les acquisitions cessèrent. A l'Exposition universelle de 1867, on lui fit la cruelle injustice de n'accrocher que la moitié des tableaux qu'on

lui avait demandés. Les artistes étrangers
furent plus courtois que notre administra-
tion française, et votèrent au vieil et cou-
rageux combattant une première médaille.

Paul Huet, ainsi que presque tous les
artistes de sa génération, était lettré, liseur,
curieux des choses d'intelligence. Les artistes
vivaient alors en plus étroite familiarité avec
les hommes de lettres. Il était lié avec le
lycanthrope Pétrus Borel, et a dessiné sur
bois une vignette pour sa traduction du *Ro-
binson Crusoé*. Il a donné aussi deux bois
très-romantiques pour l'édition originale de
l'*Isabel de Bavière*, d'Alexandre Dumas.

Il a donné au journal la *Caricature* en 1832
une de ses pages les plus énergiquement
sinistres, un cimetière politique. Les hom-
mes d'esprit, de cœur et de talent savaient
alors se serrer les coudes.

Paul Huet a écrit des lettres charmantes.
M. Ernest Chesneau en a cité quelques-
unes adressées à un vieil ami [1]. J'en déta-
che ces traits d'une mélancolie pénétrante :

1. Dans le *Constitutionnel* des 2 et 10 février 1869,
à la suite d'un article nécrologique et critique très-cordial

« ... Ne pouvoir plus mettre sur la toile (16 septembre 1859) les quelques pensées que j'ai encore vives et claires dans le cerveau : j'ai peine à m'habituer à cette idée. Deux années de souffrance m'ont rendu bien timide et craintif, et outre le besoin que j'aurais de travailler pour les miens, ce ce n'est pas là tout à fait vivre pour un artiste. Ne vous étonnez donc pas si quelquefois déjà je vous ai écrit des phrases découragées... Vous me parlez de la gloire en noble et bon langage. Vous devriez me dire votre opinion sur cette divinité douteuse que j'aime tant, *inglorius* que je suis et surtout ne sachant pas ce qu'elle est. Vous me mépriseriez moins peut-être ou plutôt vous auriez plus d'indulgence pour mes gémissements inutiles, si je vous disais qu'en mon âme et conscience, la vraie gloire n'est pas tant le bruit que l'expansion la plus complète de la pensée et de la satisfaction de soi-même... Songez combien il y a longtemps que je lutte et si personne a

et très-bien jugé. M. René-Paul Huet, fils du maître et peintre lui-même, compte les publier toutes un jour.

mis plus d'obstination que moi dans cette vie de bouchon de liége toujours renfoncé et toujours à la surface... »

Et plus loin (mars 1863) ces traits mordants : « Oui j'ai envoyé mes toiles, peintures barbares et grossières, à côté des jolies choses qu'on nous donne aujourd'hui. Au moment de se lancer dans cette aventure d'une Exposition, on hésite comme le plongeur qui se jette à l'eau. Nous avons en peinture des gens d'une habileté pratique singulière. C'est fort joli et très-laid, mais effrayant de propreté. En allant me placer auprès de ces toiles si vaporeuses et si tendres, je me sens comme un homme crotté dans le salon d'une duchesse. On peint aujourd'hui comme M^{me} Guyon écrivait, mais pour dire moins encore. Le pinceau a un moelleux et un fini qui donne aux sujets les plus légers, aux portraits les plus engageants, quelque chose de vaporeux, de tendre et de mystique qui permet à toutes les peintures d'entrer dans les plus discrets boudoirs, de se placer entre un crucifix et les bréviaires les plus légers. C'est l'époque,

et pour réussir il faut en être. — Je me
console en ayant quelquefois Caton pour
moi contre les Dieux du jour... »

Voici encore un trait bien lancé à propos
de l'exposition posthume de l'œuvre d'Eu-
gène Delacroix (février 1864) : « L'exposi-
tion est magnifique, et l'on commence à pro-
clamer hautement que Delacroix est un
grand dessinateur. Les imbéciles ont attendu
pour cela l'exhibition d'une copie d'après
Raphael, excellente en effet. Pour com-
prendre que cet homme est un génie supé-
rieur, il a fallu tenir en main la preuve qu'il
était capable de faire un *devoir de troisième*...
La séduction de l'exposition des dessins est
irrésistible. Il faut que les plus rebelles
admirent cette flexibilité de talent qui passe
de la grâce la plus charmante, de l'exécution
la plus adroite, à la grandeur du style, au
nerveux de l'exécution, à la beauté sublime
du caractère et de la forme... »

Paul Huet a laissé quelques cahiers de
notes que son fils, M. Réné-Paul Huet se pro-
pose de réunir en volume. Il m'a permis d'y
puiser. Voici trois fragments caractéristiques.

« ... Toute dénomination d'école est fâcheuse quand elle n'est pas simplement absurde. C'est un drapeau de guerre civile qui sert au moment du combat, et qui perd sa signification lorsque le feu cesse. Souvent on ne s'est pas bien entendu sur ce qu'il voulait dire même pendant l'action. »

« ...L'école Casimir Delavigne semble avoir trouvé et introduit le mot *bon sens*. Le mot *bon sens* est un mot qui plaît tout d'abord. Malheureusement, c'est souvent un passeport de l'impuissance près de la médiocrité. On remplace volontiers l'audace, l'imagination, la couleur, l'invention, le caractère, la fougue ou la force par le *bon sens*. Tout le monde l'aime et en veut avoir. Les vrais maîtres en ont toujours, seulement ce n'est pas le *bon sens* de tout le monde. »

« ... Comme les belles mélodies, la nature, en effet, entraîne l'imagination dans l'infini. Suivant les dispositions de notre âme, elle nous charme ou nous terrifie, nous console ou nous attriste. Elle nous fait assister à ses drames comme à ses fêtes, et c'est avec raison que les poëtes ont comparé sa grande

harmonie à celle d'un immense et divin cla-
vier... »

M. Michelet n'avait-il pas raison d'écrire,
au lendemain de la mort de son vieil ami :
« c'était plus qu'un pinceau. C'était une
âme, un charmant esprit, un cœur tendre
et beaucoup trop. Hélas! »

Malgré ses succès incontestés aux der-
niers Salons, à la surprise générale, il ne
put passer officier dans la Légion d'hon-
neur. « Je n'ai jamais su faire mes affaires,
écrivait-il à un ami, et je n'apprendrai guère
aujourd'hui. Une fierté maladroite, un mou-
vement de timidité un peu orgueilleuse
(l'orgueil, vous le savez, marche derrière la
timidité) a indisposé contre moi une des
rares influences qui me veulent quelque
bien, et j'ai su, d'un homme bienveillant,
me faire un ennemi que je sens d'une façon
indéfinissable, comme certain air qu'on ne
touche pas. Je ne puis aujourd'hui que de-
mander un peu de calme et de santé pour
mettre à profit les dernières années qui me
restent, et ne point souffrir d'une persécu-
tion qui se fait sentir dans les petites occa-

4

sions. Ce qu'il faut surtout, c'est la santé, le bonheur de ceux qui nous entourent. »

Cette santé qu'il désirait pour lui et pour les siens, il ne la reconquit jamais complément. Je n'ai vu Paul Huet que depuis une dizaine d'années. De taille moyenne, un peu voûté, le visage couperosé s'enlevant en vigueur sur une barbe très-blanche, il paraissait fatigué avant l'âge, et toute son énergie était dans l'éclat de ses yeux fins, hardis et timides à la fois. Auguste Préault a mis sur sa pierre tombale un médaillon saisissant de passion.

Rien ne faisait prévoir l'imminence du coup qui l'enleva brutalement à ses amis et à sa famille. Il tomba, le 9 janvier 1869, foudroyé par une attaque d'apoplexie. Le matin même il avait travaillé au ciel du tableau qui couronne si dignement sa carrière de peintre.

Paul Huet restera par ses œuvres. Il marquera surtout dans l'histoire de l'art de notre époque par la part qu'il a prise aux premiers mouvements de la Renaissance romantique.

Il entrevit, alors qu'on ne peignait plus, que le propre d'un peintre est de savoir peindre.

Il est le premier en date de nos paysagistes lyriques. Il y avait en lui plus du précurseur que du révolutionnaire. Par les épisodes qu'il introduisait dans ses compositions, par la tendance à l'effet, il s'est montré plus littéraire que hardiment paysagiste. Il a parfois plutôt cherché des sujets de composition qu'il ne s'est abandonné à la grandeur, à l'autorité du spectacle. Mais il a été à son moment audacieux, sincère toujours, souvent grand.

La maladie a souvent trahi ses forces, mais n'a jamais abattu son courage. Il a toujours été sur la brèche des expositions, alors qu'absent il ne pouvait soutenir en personne ses intérêts et que, dans ces dernières années surtout, un injuste silence se faisait autour de ses œuvres. On peut le surprendre parfois fatigué et absorbé, mais on n'oubliera pas que les puissantes frondaisons de l'école contemporaine ont poussé dans le sol qu'avait déblayé et labouré Paul Huet.

LES EAUX-FORTES

Outre leur valeur d'art particulière, les eaux-fortes de Paul Huet offrent un vif intérêt par la date à laquelle les premières ont été mordues. L'eau-forte, procédé vif, coloré, alerte, permettant à l'artiste d'inciser sa pensée avec plus d'énergie qu'il ne le peut sur la pierre lithographique, aurait dû tenter un plus grand nombre des maîtres de la pléiade romantique. Je n'en connais qu'une seule de Bonington, quelques-unes d'Eugène Delacroix et de Decamps, une d'Ary Scheffer... Sans doute la difficulté du procédé les arrêta. Ils ne mirent guère sur le cuivre que des croquis plus ou moins rapides. Ils ne demandèrent pas à l'attaque

de la pointe sur le vernis, à la morsure,
aux remorsures, aux retouches avec la
pointe sèche toutes les ressources de noirs
différents et de gris que réserve l'emploi
successif de ces moyens techniques.

Paul Huet seul s'acharna. Il ne recula
pas devant des cuivres de dimensions con-
sidérables; il ne se rebuta pas devant les
ennuis que ne surmontent généralement
point les peintres, alors que les premiers
essais ou les premiers états n'ont pas rendu
exactement ce qu'ils avaient rêvé. Ce qui
est surtout remarquable, c'est que Paul
Huet, lorsqu'il connut à fond le métier, ne
refroidit cependant point son travail; il lui
conserva toujours cette allure pittoresque,
savamment abandonnée, qui est la marque
des bonnes eaux-fortes de peintres.

Un de ses premiers essais assurément est
un léger croquis à l'eau-forte pure, un
« Chemin en Normandie[1], » qui débouche
sur une vallée; à gauche s'élèvent trois

1. Ici, comme pour les lithographies et les bois, j'im-
prime entre guillemets les titres qui ne figurent pas sur la
pièce, et en italique ceux qu'on lit dans la marge.

arbres frêles et extrêmement hauts ; le ciel
est traité largement, mais on sent une main
plus habituée au maniement de la plume
qu'à celui de la pointe. (H. om,11. L. om,6.)

Peut-être la copie, d'après Israel Silvestre
ou Pérelle, d'un « Château de Versailles sous
Louis XIII » a-t-elle précédé? Au milieu
d'une vaste allée traversant un jardin à la
française, et menant jusqu'au château dont
le pavillon central est couvert d'un dôme,
se promènent des seigneurs et des dames.
Les bonshommes sont pauvrement dessinés
et il n'y a aucun effet. Cela a dû paraître
dans quelque journal ou en tête de quelque
livre. (L. om,16. H. om,11.)

Au contraire, une réduction du « Paysage
aux trois arbres, » de Rembrandt, indique
que Paul Huet savait alors dessiner avec
certitude et pousser au bout l'effet cherché.
Cette copie, venue, à l'impression, en sens
inverse de l'original, est faite sur la marge
inférieure d'un grand cuivre. (L. om,10,
H. om,07.)

Je place encore dans les premières une
petite eau-forte pure, représentant une

« Cour de ferme en Picardie. » Les toits descendent presque jusqu'à terre ; à gauche, derrière la maison, il y a un grand arbre et, au premier plan, une mare. Le tout est gravé d'une pointe très-fine, sans maigreur cependant. Dans une épreuve d'essai, le ciel est plus marqué que dans l'état définitif. (L. om,14, H. om,09.)

M. René-Paul Huet a désigné comme datant de 1830 une jolie pièce, un peu plus accentuée que la précédente, une « Saulée dans les environs de Paris. » A droite, une claire rivière avec des saules en pleine lumière, au milieu un chemin qui longe un petit bois. Mais, à gauche, n'est-ce pas plutôt un vaste marais qu'une prairie? — Le cuivre existe encore et donne de bonnes épreuves, mais moins délicates. (L. om,23. H. om,12.)

La « Maison du garde, forêt de Compiègne, » celle-là même qui orne cette *Notice,* est plus caractéristique de la manière ordinaire de Paul Huet. L'effet est plus poussé. J'en possède une épreuve d'essai avec les marges non nettoyées (H. om,18,

L. om,13.) Le cuivre existe, mais les marges ont été réduites presque jusqu'au bord de la composition.

On trouve, dans le *Musée* d'Alexandre Decamps (1834), au milieu d'eaux-fortes par Decamps, Delacroix, Célestin Nanteuil, Cabat, Barye et autres, une *Vue générale d'Avignon*. C'est la reproduction du tableau que Huet avait au Salon de cette année. La vue est prise d'un endroit élevé, et l'œil, après avoir franchi des toits à tuiles en canaux, rencontre le fleuve, et, au delà, la ville, la campagne et des montagnes à l'horizon. (L. om,26. H. om,18.) Les amateurs doivent se tenir en garde contre un report sur pierre très-trompeur qui en fut fait par le procédé Delaunois, et qui accompagne les exemplaires courants.

La série capitale de l'œuvre de Huet parut l'année suivante. *Six Eaux-fortes, par P. Huet. Publié par Rittner et Goupil, boulevard Montmartre, 15. 1835.* Toutes les pièces sont en largeur. Pour titre, et se répétant sur une couverture café au lait, un jeune garçon aux longs cheveux bouclés, en man-

ches de chemise, étendu sur un tertre, feuillète distraitement un album; un levrier noir tourne sa tête vers lui. De l'ombre, un peu d'eau, une longue allée qui s'enfonce sous les arbres. Lapins, héron qui s'envole, écureuil qui gruge une noisette, oiseaux qui s'égosillent. Tout au fond, cerfs sur des rochers. C'est l'idéal du parc romantique. Il existe, de cette belle et fine planche, une épreuve d'eau-forte pure, avant la mise à l'effet à l'aide de la roulette.

N° 1. « Le Héron ». Il guette des grenouilles dans un cours d'eau qui fuit sous des arbres énormes; à gauche, un ours en embuscade. — De cette planche et des suivantes, il existe une suite d'épreuves avant le numéro. — N° 2 « l'Inondation », souvenir de l'île Séguin ou du parc de Saint-Cloud. La nature est encore en tourmente; une large ondée tombe comme un rideau gris, tandis que le soleil qui a percé les nuages frappe le pied d'un magnifique bouquet de hêtres. — N° 3. « La Maison du Garde » sur le bord d'une forêt. C'est la reproduction, à peine modifiée dans la disposition générale,

mais bien plus nerveuse, d'un grand tableau
qu'il avait peint en 1826. — N° 4. « Les
Deux Chaumières » au pied d'un bouquet,
sur un tertre. L'une est vue de pignon,
l'autre de profil fuyant; sur le premier plan,
des canards s'ébattent dans une mare. —
Il existe des épreuves d'essai de l'eau-forte
pure avant la mise à l'effet avec la roulette
qui a alourdi l'ensemble. — N° 5. « Le
Braconnier ». Il est à l'affût sur le tronc
d'un énorme saule pleureur qui surplombe
une rivière aux bords boisés. — N° 6. « Un
Pont en Auvergne ». Il enjambe un torrent,
dans un pays boisé et rocheux qui rappelle
Royat et ses environs.

Cette suite est généralement signée et
datée dans l'angle supérieur : *Paul Huet,
1833* ou *1834*. Les belles épreuves portent
le timbre sec de la maison Rittner et Goupil.
Les cuivres existent encore, mais fatigués.

Vraisemblablement, Paul Huet prémédi-
tait la publication d'un second cahier. Les
quelques grandes planches dont son fils
possède les cuivres, et dont il vient de mettre
en vente un tirage, en font foi. Le *Château*

des Papes, à Avignon est daté 1834. Cette vue
du Château des Papes est prise d'une ter-
rasse extérieure aujourd'hui nivelée et bâ-
tie. Elle est d'une très-fière allure. — Il en
existe des épreuves avant les contretailles
sur les terrains. (L. 0^m,31, H. 0^m, 22.)

Je trouve encore, gravée vers cette même
époque, une « Vue générale de Rouen, »
sous un ciel très-lumineux, dans lequel
courent de grandes vapeurs blanches. —
(L. 0^m,18. H. 0^m,15.)

Un « Orage au Mont-Dore » est un essai
de gravure à la manière noire qui rappelle
les gravures d'après Martinn. Un grand
éclair illumine les nuages qui roulent lourde-
ment sur la cime des montagnes. (L, 0^m,20.
H. 0^m,15.)

La « Grande Marée d'équinoxe, » qui bat
furieusement une jetée sur les côtes d'Hon-
fleur, avec des falaises basses mourant à
l'horizon dans la brume, répète un tableau
du Salon de 1838, et parut dans un journal
de Rouen dont j'ignore le titre. C'est une
des plus franches eaux-fortes de Huet, et,
ainsi qu'il arrive d'ordinaire, les belles

épreuves en sont fort rares. Celles-ci sont avant les contre-tailles à la pointe sèche dans les parties claires du ciel au-dessus des arbres. Le cuivre existe. (L. o^m,18. H. o^m,13.)

Le grand succès de Huet lui vint, nous l'avons dit plus haut, par ses *Sources de Royat*. Les dimensions insolites du cuivre (H. o^m,55. L. o^m,45) sont faites pour surprendre. Huet a extraordinairement bien rendu la course désordonnée de l'eau à travers les blocs de basalte, sa limpidité, son bruit. Les terrains, les arbres, le ciel, tout est d'accord. C'est un noble et brillant paysage. Il mérite de rester. — Les belles épreuves anciennes furent imprimées chez Bertault et portent dans un timbre sec ovale le nom de *Huet*. Il en existe avant toute lettre et générale-ment elles sont sur chine. Le cuivre existe encore.

Le « Fourré, » ou ainsi que M. Réné-Paul Huet l'a désigné, « l'Entrée de forêt » (1838), est une robuste étude de chênes cente-naires. A droite, par-dessus les cimes, on plonge sur une vallée. Les braconniers qui

débouchent ont trop d'importance et rappellent les faux pauvres de Charlet. — Huet a gâté cette planche en la mettant à l'effet avec la roulette. Il faut l'avoir en eau-forte pure. (L. om,32. H. om,24.)

La « Vue de Spolète, » nid d'aigle féodal sur un massif abrupt, a subi aussi des retouches générales. (L. om,26. H. om,17.)

Heureusement, les « Rochers sur la route de Nice, » avec des paysans gardant un troupeau de chèvres, ont conservé intacte la vivacité de l'eau-forte. (L. om,20. H. om,15.)

Le « Ruisseau de Saint-Pierre, » près de Pierrefonds, qui sort d'une forêt opaque, devait aussi faire partie d'un second cahier digne du premier, et d'un dessin plus ferme. (L. om,33, H. om,23.) — Les « Vaux de Cernay » rendent très-exactement, et dans le sens le plus poétique, ce coin si exquis et si peu connu des environs de Paris, où l'on rencontre en une demi-heure une réduction de la forêt de Fontainebleau, ses fourrés ses grands arbres, ses rochers couleur gris de perle, et — ce qui lui manque — un ruisseau débouchant dans une vallée verdoyante.

(L. 0m,21, H. 0m,15). — La « Chaumière
normande » était encore pour le second
cahier. On voit à droite, sur un monticule,
les ruines du château d'Arques. (L. 0m,34.
H. 0m,34.)

On trouvera dans le second tome des
Beaux-Arts, édités par L. Curmer (1843), un
beau paysage composé, *le Midi;* une baï-
gneuse nue, sur la rive d'un lac ombreux,
forme l'épisode principal. Il y a eu au moins
trois états avant divers travaux sur le corps
de la nymphe ou sur les arbres formant
arcade. (L. 0m,30. H. 0m,23). — Dans le *Bulle-
tin de l'Ami des Arts,* publié par J. Teche-
ner, un chevreuil sous bois venant boire à un
ruisseau. Le titre est : *un Croquis* (1844). Les
épreuves d'essai, avec le chevreuil presque
blanc, sont exquises. (H. 0m,18, L. 0m,15.)

De 1865 à 1868, Paul Huet a gravé les
pièces suivantes que je ne décrirai pas en
détail, tout le monde pouvant s'en procurer
facilement des épreuves : « Chaumières de
l'ancien Trouville, » longées par un chemin
où passent des vaches. — « Cour normande
dans la vallée d'Auge, » verger luxuriant

pris dans une ceinture de grands ormes. —
« Vieilles Maisons sur l'ancien port de Hon-
fleur » (épreuves d'essai avec les maisons à
gauche d'un ton beaucoup plus léger). —
Près de Fontainebleau, lisière de forêt, publié
par la *Société des Aquafortistes* (premiers
états avec les fonds très-gris). — *Vue prise
dans le bois de La Haye,* d'après son tableau
du Salon de 1866, publié dans la *Gazette des
Beaux-Arts,* t. XXIII. — « Soirée d'été, les
Baigneuses, » d'après son tableau exposé au
Salon de 1867 (il y a eu plusieurs états suc-
cessifs). — « Le Cavalier, » d'après un
tableau de 1831, qui avait pour titre un
Orage à la fin du jour. C'est la dernière
planche qu'ait gravée Paul Huet.

M. René-Paul Huet a fait exécuter ré-
cemment un tirage des cuivres de son père.
L'album est en vente chez les éditeurs Gou-
pil et Cⁱᵉ. En voici le détail :

Maison de garde à Compiègne.

Saulée, environs de Paris.

Le Château des Papes, à Avignon.

Orage au Mont-Dore, Auvergne (manière
noire).

Vue générale de Rouen.

La Marée d'équinoxe à Honfleur, d'après le tableau exposé au Salon de 1838.

Vue de Spolète, Italie (manière noire).

Rochers près de Nice, route de la corniche.

Ruisseau de Saint-Pierre, près Pierrefonds.

Les Vaux de Cernay.

Entrée de forêt.

Chaumière normande, ruines du château d'Arques dans le fond.

Chaumière de l'ancien Trouville.

Une Cour normande dans la vallée d'Auge.

Vieilles maisons sur l'ancien port de Honfleur.

Soirée d'été, les Baigneuses, d'après le tableau exposé au Salon de 1867.

Le Cavalier, d'après le tableau exposé au Salon de 1831.

Elles se vendent réunies dans un carton spécial, mais non divisées.

LES LITHOGRAPHIES

Ainsi que je l'ai dit, les premières lithographies de Huet ont dû paraître dans des recueils ou chez des éditeurs aujourd'hui inconnus. Quelque soin que j'y aie mis, depuis plusieurs années, et quelques recherches que j'aie faites dans les cartons qu'a conservés son fils, je suis loin d'avoir vu toutes les lithographies de Paul Huet, et je serais reconnaissant aux amateurs qui voudraient bien m'aider à compléter cet essai de catalogue.

La première en date de ces lithographies est, je crois, une vue qui a pour titre : *Versailles, Seine-et-Oise* (Huet, lith., à Paris, chez Benard, rue des Martyrs, 65. — Lith.

Boissy). La vue est prise d'un endroit élevé :
à gauche, un chemin boisé et les faubourgs
de la ville ; à droite, au fond, le château en
pleine lumière (L. 0,28c, H. 0,18c.)

Puis vient peut-être un cahier de croquis
en largeur (Huet del., lith. de Frey, rue
du Croissant, 20) dont je ne connais que des
fragments.

Je vois sur la feuille n° 1 : des paysannes
normandes dans une rue ; un chariot picard
attelé de quatre chevaux ; un cheval, vu
par derrière, avec des paniers chargés de
pommes ; une chaumière dans le bois ; une
vieille paysanne s'éloignant. Dans la feuille
n° 2, un chasseur étendu sur l'herbe ; un
gentleman à cheval ; une jeune mère jouant
avec ses enfants dans un parc ; trois petits
paysage ; un petit port de mer ; des paysans
assis sur une falaises ; des laveuses. Cette
suite parut à Paris, chez Goupil et Rittner,
et à Londres, chez Charles Tilt, en 1827.

La première suite que je connaisse com-
plète a pour titre : *Paysage, par Paul Huet,
1829;* ces mots gravés sur une roche dont
le pied baignant dans l'eau est envahie par

les frondaisons. « Imprimé et publié par Ch. Motte, lithographe de LL. AA. RR. M^gr le duc d'Orléans et M^gr le duc de Chartres; à Paris, rue des Marais, 13, faubourg Saint-Germain. » Le dépôt fut fait et approuvé en février 1830. N° 1, *les Braconniers;* on en voit un seul, caché derrière le tronc d'un gros hêtre ; n° 2, *la Maison du Maréchal,* une double chaumière sur un tertre; n° 3, *le Soir,* effet de crépuscule tombant sur une chaumière; n° 4, *le Clocher de Honfleur;* au premier plan, une route descendant vers la ville ; n° 5, *les Ormeaux,* un bouquet d'arbres élancés du plus gracieux effet; n° 6, *le Ruisseau;* une vieille mendiante le traverse sur un pont de bois; n° 7, *le Crépuscule;* une femme est assise sous un arbre, la lune apparaît; type de paysage romantique ; n° 8, *l'Entrée du bois;* un garde est suivi de deux bassets; n° 9, *la Plage;* la marée basse laisse les barques à sec; n° 10, *le Matin,* pêcheurs causant à marée basse sur la grève encore tout humide; n° 11, *Gros temps,* plusieurs barques sont en péril; n° 12, *la Prairie,* un

haras avec des chevaux au repos. — Toutes ces pièces, dont les nos 1 , 3 , 5 et 7 sont en largeur, sont circonscrites d'un quadruple trait carré. On lit, dans un des angles supérieurs, la lettre A, et dans l'autre le numéro. Outre le titre, il y a au bas l'adresse de Motte, à Paris, et à Londres, 29, Bedford-street, Covent Garden. Les belles épreuves, sur chine, portent toutes le timbre sec de l'imprimerie C. Motte. — Ces deux lignes d'adresses ont été affacées postérieurement dans un tirage fait par l'imprimerie Caboche et Cie, et qui est très-inférieur. Le nom de Paul Huet a été effacé aussi, puis reporté plus bas que le dernier trait carré.

Quelques pièces isolées, que j'ai sous les yeux, ont dû être destinées à cette suite, puisqu'elles portent également la lettre A et sont de mêmes dimensions générales in-8°. Mais quel motif a pu les faire refuser? Elles ont tout autant d'effet et d'agrément que les autres. N° 4, *Campagne de Paris,* âne et paysan couchés ; tout au loin les tours jumelles de Notre-Dame ; n° 5, *la Fabrique,* au premier plan un abreuvoir. Cette pièce

a paru, en 1836, dans *le Monde dramatique*, t. III, p. 183, mais fatiguée, le titre effacé et avec l'adresse de Caboche et Cⁱᵉ. — «Intérieur de forêt, » des lapins jouent auprès du tronc d'un gros arbre abattu; n° 6, *le Marais,* au premier plan un homme assis dans les hautes herbes, plus loin un hameau.

La seconde suite complète a pour titre : *Huit sujets de paysage par Paul Huet :* c'est écrit sur un rideau noué à deux arbres; à terre, une palette. Au bas : « Publiée par Gihaut frères, éditeurs, boulevard des Italiens, 5. » N° 1, *Pont dans les bois;* n° 2, *Ruines d'un vieux château sur les bords d'une rivière;* n° 3, *Contrebandiers conduisant des mulets dans une forêt;* Huet a peint cette composition sous le titre *les Braconniers,* en mettant un fusil de chasse dans la main de l'homme qui conduit le premier mulet et en accrochant du gibier à la selle; n° 4, *les Collines de Saint-Sauveur :* effet de lumière localisée sur le point central du paysage; n° 5, *le Plateau,* point de vue sur une vaste vallée; n° 6, *Plein soleil,* effet de lumière dans une campagne

accidentée; n° 7, *Maison de campagne dans les bois;* n° 8, *Vue de Rouen,* au premier plan, deux femmes assises et un enfant. — De ces sujets, les n°ˢ 3 et 7 sont seuls en hauteur; tous sont circonscrits d'un double trait carré, portant un numéro d'ordre, le nom de P. Huet et l'adresse des éditeurs.

Six marines. « Lithographiées d'après nature par P. Huet, en 1832. Paris, publié par Morlot, galerie Vivienne, n° 26; Londres, published by M. Dean, 26, Hay Market. » *Le Calme,* pêcheurs en barque; *la Brise,* une barque va rejoindre une goëlette; *Arrivée des barques,* les marchands de marée les entourent à mesure qu'elles touchent terre; *Saint-Valery-sur-Somme,* au premier plan, pêcheur debout adossé à une barque à sec; *Environs de Rouen,* un bateau à quai, prêt à prendre la mer; *Souvenir de Fécamp,* berges très-escarpées, un bateau est étayé par le flanc. — Toutes ces lithographies, dont les deux dernières seules sont en hauteur, sont circonscrites d'un triple trait carré, portent le nom de P. Huet, de l'imp. C. Motte, la double adresse, à Paris et à Londres, des

éditeurs. Les belles épreuves sont marquées
du timbre sec de V. Morlot.

. En cette même année 1832, Paul Huet
donne au journal *la Caricature*, dont les
sentiments républicains s'affirmaient avec
une extrême énergie, une composition très-
hardie et très-émouvante. Elle a pour titre :
« *Amnistie pleine et entière accordée par la*
« *mort en 1832, sous le règne de très-haut,*
« *très-puissant, très-excellent Louis-Philippe.*
Dessiné par ***. Inventé à Sainte-Pélagie par
Ch. Philippon. N° 105, pl. 215-16. 8 no-
vembre 1832. » C'est une grande vue du
cimetière du Père-Lachaise, au clair de
lune. L'œil franchit la vallée funèbre et ren-
contre la silhouette des grands monuments
de Paris. Le terrain, coupé d'ombres sinis-
tres, est jonché de couronnes funéraires,
de crânes, d'os de morts, de pierres tumu-
laires sur lesquelles on lit les noms des
républicains tués dans la rue ou morts à
Sainte-Pélagie. Plus tard il y eut un nou-
veau tirage et, les lois de septembre ne
tolérant plus à la pensée qu'une liberté ré-
visée par la police, l'éditeur effaça les mots

qui suivent. . *en 1832.* La pierre était alors
très-fatiguée.

Paul Huet a collaboré au journal *l'Artiste*
presque dès sa fondation par Ricourt,
en 1831. J'y trouve dans le premier volume
une *Vue du Château-Gaillard*, reproduction
d'un de ses tableaux au Salon (lith. de Le-
mercier, rue du Four-Saint-Germain, n° 36.
Dans un deuxième tirage, très-inférieur,
cette adresse est effacée.) — Le *Bénitier*,
une paysanne et des enfants autour d'un
bénitier moyen âge. En 1832, t. II, p. 160.
— *Terrasse de Saint-Cloud*, reproduction
d'un de ses tableaux au Salon de 1833 (t. V,
p. 168, lith. de Ch. Motte); — *Vue du châ-
teau d'Eu*, reproduction d'un de ses tableaux
au Salon de 1834 (lith. de Frey).

Outre la lithographie que j'ai mentionnée,
on trouvera encore dans *le Monde drama-
tique* (t. III, 1836) un délicieux paysage qui
a pour titre *Fantaisie :* une fillette cause
avec un pêcheur, et, à travers l'arcade de
verdure que forment les saules, on aperçoit
sur l'autre rive le clocher et les toits d'un
village.

Je dois enfin signaler, pour compléter ces notes, un *Dessin à la manière noire par M. P. Huet* (lith. de C. Motte). C'était un procédé de lavis et d'estompe inventé par l'habile imprimeur C. Motte qui obtint des spécimens très-intéressants de Decamps, des frères Devéria, et de Johannot, etc. Celui de Huet représente un château fort sur une hauteur, dans un pays mamelonné et boisé. — et enfin « Vue prise en Picardie; » au premier plan, deux paysans et une femme qui se reposent, et, au-dessus d'une ligne d'arbres, les silhouettes d'un moulin à vent et d'un clocher. — « Paysage d'Italie; » de grands sapins sur le bord d'un chemin, des bûcherons, une chèvre; la vallée s'étend vers la droite. (L. 35, H. 20.)

Paul Huet a donné un caractère très-particulier de force et d'éloquence, de couleur et de poésie à ses lithographies. Imprimées par C. Motte, sur beau papier de Chine, elles sont dignes des cartons des amateurs les plus délicats, et, mises sous verre, elles valent des dessins. Longtemps elles ont traîné dans les cartons des quais.

Les suites que je possède m'ont coûté quelques francs à la vente de la précieuse collection de M. Parguez. Aujourd'hui elles sont presque introuvables et les amateurs se les arrachent. Telles sont les lois de la mode.

LES BOIS

Il est vraisemblable que Paul Huet, dont la jeunesse fut très-besogneuse, a dessiné des bois pour des publications ou des livres aujourd'hui peu connus. Le hasard seul révèle un jour, à ceux qui étudient les questions de critique par le côté minutieux, ces curiosités qui semblent légères et ont leur valeur. Voici le relevé exact des bois de P. Huet que je connais en ce moment.

« Une boutique à Rouen » on lit au-dessus de la porte ouverte à côté de l'étal,

Bon cidre à dépoteyer. Ce bois qui reprodui-
sait un des tableaux du Salon, est dessiné à
la plume et vraisemblablement gravé par
Porret. Il orne le *Salon de 1831,* par
M. Gustave Planche. Paris, imprimerie Pi-
nard. In-8°.

L'Ouragan. Robinson est renversé par
l'ouragan qui succède à des secousses de
tremblement de terre; son chien hurle d'ef-
froi. La composition est circonscrite dans
un encadrement composé par Napoléon
Thomas. Gravé par Lacoste jeune. *Vie et
aventures de Robinson Crusoé écrites par lui-
même, traduites par Pétrus Borel.* Francisque
Borel et Alexandre Varenne, éditeurs. T. I,
p. 121. Il y a, dans ces deux volumes in-8°
aujourd'hui fort rares, 250 gravures en bois
dessinés par Eugène et Achille Devéria,
Célestin Nanteuil, Loubon, Jadin, N. Tho-
mas, E. Forest, E. Isabey, Boulanger etc.

« Le cadavre du duc d'Orléans étendu,
rue Barbette, au pied du pilier de la maison
de l'Image Notre-Dame » et « la Porte de
Montereau » têtes de chapitre des deux
volumes d'*Isabel de Bavière, Chroniques de*

France, règne de Charles VI, par Alexandre Dumas. Paris, librairie Dumont. 1835, in-8°. Édition originale.

Plusieurs « vues de montagnes, de vallées et de torrents » dans le *Voyage en Grèce* du comte de Laborde.

Vue du Port-Louis et *Vue du Pieter-Boot*, bois hors texte et « la Pluie sur les cases, le Spectacle dans la forêt, Coucher du soleil, l'Ouragan, Torrent bouleversé, les Oiseaux après la pluie, Rocher des Adieux, la Mer, Paul écrivant (la figure est de Johannot), Maison du Vieillard, la Mer, Paysage, Vaisseau à pleines voiles, Marais, Paysage, Paul apporte la lettre de Virginie (fig. de Johannot), Grosse mer, Paul, le Vieillard et Domingue dans les bois (fig. de Johannot). Ils écoutent le canon d'alarme, Habitants autour du feu, les Plaines de Williams, Paul en défaillance à la vue de la mer, Paul et le Portrait (fig. de Johannot), l'Église de Pamplemousse, Paysage, le Cap Malheureux, Oiseaux de proie. » Ces bois d'un effet extraordinaire sont gravés par Bagg, Slader, Th. Williams, Wright, Fol-

kard, Branston, C. Gray, Orrin Smith,
Powis, Hart, Miss Williams. *Paul et Vir-
ginie, par J. H. Bernardin de Saint-Pierre,*
Paris, L. Curmer, 1838.

Dans la *Chaumière indienne,* qui fait partie
de cette même édition, le plus parfait des
livres illustrés de ce temps-là, je trouve
encore des bois de Paul Huet : « les Bords du
Gange ; l'Ouragan ; le Vent courbant les bam-
bous ; Inondation du Gange ; un Petit Vallon
et un Bois entre deux collines ; les Vieux
Arbres dans le vallon ; la Montagne noire de
Bember. » Ils sont dûs aux mêmes graveurs
anglais que nous avons cités plus haut.

Un Paysage, soir d'orage. Deux hommes
démarent un tronc d'arbre dans un pays
boisé envahi par l'inondation. D'après un de
ses tableaux du Salon de 1852. *Magasin
pittoresque.* Livraison de septembre 1852. —
Dans la même publication, juillet 1866, *La
Maison où est né Vauquelin, en 1763, à Saint-
André d'Hébertet, Calvados.* Dessin de Paul
Huet, gravé avec esprit par M. Rouget.
C'est une simple chaumière, dans la cour
de laquelle vivent en paix les poules et les

cochons, et qu'ombrage un verger. — Même publication, même année, août. *Le Bois de La Haye au soleil couchant ; Automne.* Dessin de Paul Huet d'après un tableau du salon de 1866. Gravé très-froidement par M. I. Regnier.

« *Le Printemps,* » une jeune fille assise dans une prairie près d'un ruisseau, avec des enfants qui cueillent des fleurs ; et la *Fenaison,* un charrette chargée d'herbe passant sur un pont rustique. Grand bois en largeur, d'un effet très-lumineux, gravé par Regnier. *L'Illustration,* juin 1861. — *La Cathédrale* et *la Rivière normande* avec des baigneuses, d'après deux des panneaux décoratifs exposés au Salon de 1858. Bois en hauteur. C. Lefman. *L'Illustration,* année 1858. — J'ai encore sous les yeux un petit bois, coupé dans ce même journal, mais dont j'ignore la date. C'est une sorte de « Petit étang au pied de grands arbres. » Il y a simplement au bas : *Paul Huet.* Je le crois dessiné par lui.

Excursions dans le Cornouailles et le Devonshire, par Louis Deville. Paris, E. Dentu édi-

teur, in-12, sans date. Il y a sur la couverture
et en tête du premier chapitre un bois qui
représente le bloc de rochers formant la
« Pointe extrême de la côte de Cornouail-
les, » gravé par Chevauchet. M. Paul Huet
partit de Paris le 12 juillet 1862, avec son
fils et M. Louis Deville. C'était la première
fois qu'il visitait l'Angleterre. M. Ernest
Chesneau a publié dans le *Constitutionnel*
(2 février 1869) trois des lettres écrites pen-
dant ce voyage.

Paris-Guide, par les principaux écrivains
et artistes de la France. Lacroix, 1867, in-12.
Dans la première partie, qui a pour titre
la Vie, page 586, *le Grand Bassin des Tui-
leries,* gravé par Maurand.

Le Tour du Monde, nouveau journal des
voyages publié sous la direction de M. Char-
ton, librairie L. Hachette, in-4°. Suite de
bois dessinés pour un *Voyage dans l'Amé-
rique septentrionale,* de M. L. Deville, et pour
un *Voyage en Californie,* de M. L. Simonin.
Ils ont été gravés (et généralement fort mal)
sans que M. Huet en ait eu connaissance.

T. III, p. 237. Iles de glaces sur le banc

de Terre-Neuve, dessin de Paul Huet d'après M. Deville, gravé par C. Maurand. Çà et là, entre les îles flottantes, des baleines lancent des panaches d'eau. — P. 240. Les Palissades de l'Hudson, id., gravé par J. Gauchard. — P. 241. Entrée du port de New-York, id., gravé par J. Regnier. — P. 248. Vue de Montréal, id., gravé par Trichon.— P. 252. Cascade de Montmorency, id., gravé par Pouget.—P. 256. L'Escalier des Géants, près de la cascade de Montmorency, id., gravé par Sargent. — P. 257. Les Mille Iles, à l'entrée du lac Ontario, id., gravé par Maurand. — P. 263. Les Chutes du Niagara, dessiné d'après une photographie, gravé par Sargent. — P. 268. La Prairie du Chien, d'après M. Deville, gravé par C. Maurand. — P. 271. Le Lac Pepin, id., gravé par J. Gauchard. — P. 272. Le Fort Smellins, id., gravé par C. Maurand.

Voyage en Californie, par M. L. Simonin. — T. V, p. 20. Forêt de Sequais giganteas, d'après une photographie, sans nom de graveur. — P. 21. La Chute de Yosemiti, id., id. — P. 24. Le Père de la Forêt, d'après

6

une gravure californienne, id.— P. 25. Vue général des Grandes cascades de Yosemiti, id., et gravé par Laly. — P. 28. La Vallée de Yosemiti, id., gravé par Trichon Monvoisin.

ENVOIS AUX SALONS

NOUS AVONS AJOUTÉ AUX MENTIONS
DES LIVRETS TOUS LES RENSEIGNEMENTS QUE NOUS
AVONS PU RECUEILLIR

*Les numéros en chiffres maigres sont ceux
des envois aux Salons, et les numéros en chiffres gras
ceux des tableaux et dessins exposés au Cercle
de l'Union artistique.*

1827

(Paul Huet demeurait alors rue de Madame, 27.)

573. Vue des Environs de La Fère (département de l'Aisne).

1831

(Rue Saint-Honoré, 357.)

1082. Paysage. Le soleil se couche der-

rière une vieille abbaye située au milieu des bois.

> Trouvez-moi, trouvez-moi
> Quelque asile sauvage
> Quelque abri d'autrefois,
>
>
>
> Trouvez-le-moi bien sombre,
> Bien calme, bien dormant,
> Couvert d'arbres sans nombre,
> Dans le silence et l'ombre,
> Caché profondément.
>
> (VICTOR HUGO.)

Une grande pièce d'eau avec des arbres penchés; au fond, les flèches d'une abbaye se détachant sur le soleil couchant.

1. — 1083. Intérieur d'un Parc, paysage avec figures.

De grands arbres se penchent au bord d'un étang; au milieu du tableau, un groupe de personnes assises sur la pelouse.

Ce tableau appartient à M. Redelsperger. Largeur, $1^m,15$, hauteur $0^m,75$.

2. — 1084. Une Forêt un Jour de fête.
1085. Un Orage à la Fin du jour.

> Voyageur isolé qui t'éloignes si vite,
> De ton chien inquiet le soir accompagné,
> Après le jour brûlant quand le repos t'invite,
> Où menes-tu si tard ton cheval résigné?
>
> VICTOR HUGO.

De grands marais s'étendent à perte de vue, des nuages menaçants se forment à l'horizon et enveloppent le

soleil; au premier plan sur un pont qui se détache sur de sombres masses d'arbres, un cheval blanc monté par un cavalier drapé dans un manteau rouge.

Ce tableau, signé et daté 1827, appartient à M. Sollier, à la Flèche; il a été gravé en 1827 par Bourruet; en 1868, par Paul Huet, qui en a fait le motif de sa dernière eau-forte. Largeur 1ᵐ,46, hauteur 0ᵐ,98.

1086. Un Orage à la Fin du jour.

Il est possible que ce numéro, identique au précédent, ait été répété par erreur au livret.

1087. Vue prise à La Fère (Aisne), paysage.

1088. Vue d'Abbeville (Somme), paysage.

1089. Paysage.

AUX DESSINS.

1090. Les Braconniers, aquarelle.

Appartient à M. de Cambis.

1091. Vue d'Harfleur, aquarelle.

1092. Le Clocher d'Hafleur, aquarelle.

Cette aquarelle doit être le motif d'une lithographie publiée chez Motte en 1830, sous le titre : *le Clocher d'Harfleur*.

1093. Vue des Bords de la Seine, aquarelle.

SUPPLÉMENT.

2587. Boutique à Rouen.

Le bois d'après ce dessin a paru dans le *Salon de 1831*, par Gustave Planche.

1833

1267. Vue générale de Rouen, prise du Mont-aux-Malades.

Ce tableau, peint primitivement pour le Diorama, fut repris plus tard par Paul Huet, repeint presque entièrement. Il lui valut une deuxième médaille. Appartient au baron Ernouf.

1868. Paysage composé ; Soirée d'Automne.

Appartient au musée de Lille. Il a été lithographié dans *l'Artiste* par Menut Alophe. En 1868, il fut presque entièrement repeint après avoir subi un rentoilage.

1269. Entrée de Forêt, souvenir de Compiègne.

1270. Intérieur de Forêt. Maison de garde.

SUPPLÉMENT.

3072. Paysage. Crépuscule.

3073. Vue de Saint-Cloud, prise de la lanterne de Démosthènes.

Lithographié par Paul Huet dans *l'Artiste* sous le titre de *Terrasse de Saint-Cloud*.

1834

991. Vue générale d'Avignon et de Vil-

leneuve-lès-Avignon, près de l'intérieur du fort Saint-André.

Gravé par Paul Huet, dans le *Salon* d'Alexandre Decamps, et lithographié par Daumier dans le *Charivari*. Ce tableau se trouve placé dans la salle du conseil général à la préfecture de Cahors. .

992. Vue du Château de la ville d'Eu.

Au premier plan, un chemin raviné, avec une charrette. Lithographié dans l'*Artiste*.

Ce tableau appartenait à S. A. R le duc d'Orléans.

993. Vue des Environs d'Honfleur.

Un ciel d'orage s'étend sur la mer à droite. Sur la gauche, les collines de la côte de Grasse sont éclairées par une percée de soleil.

Ce tableau appartenait à S. A. R. le duc d'Orléans.

A LA GRAVURE.

3. — 2200. Paysages gravés à l'eau-forte.

Ces gravures ont été publiées chez Rittner et Goupil, 1835.

1835
(41, rue de Seine-Saint-Germain.)

4. — 1091. Matinée de Printemps.

Une grande pièce d'eau avec une barque et des cygnes ; à droite, un chemin couvert avec des figures de femmes et d'enfants, des cavaliers. — $1^m,62$ sur $0^m,98$.

1092. Soirée d'Automne.

Motif pris dans le parc de Saint-Cloud, de grands
arbres s'enlèvent dans l'ombre sur le ciel. Destiné à ser-
vir de pendant à la *Matinée de printemps*.

Ce tableau appartient au musée du Luxembourg. —
1m,62 sur 0m,98.

Première esquisse, 0m,38 sur 0m,18.

Deuxième esquisse, 0m,50 sur 0m,36.

1093. Maison d'un Garde.

A LA GRAVURE.

2403. Paysages gravés à l'eau-forte.

Ces gravures faisaient partie du cahier publié chez
Rittner et Goupil, en 1835.

1836

1001. Souvenir d'Auvergne. Soleil cou-
chant dans les montagnes.

Ce tableau a été brûlé. — 1m,63 sur 0m,97; il reste
une esquisse de 0m,41 sur 0m,27. Lithographié par
Alophe dans l'*Artiste*.

5. — 1002. Chaumière des environs de
Dieppe.

Ce tableau est le motif de l'eau-forte gravée en 1846.
Appartient à M. Sallard. — L. 0m,50, H. 0m,35.

1838

940. Coup de Vent, souvenir d'Auvergne.

Lithographié par Alophe dans l'*Artiste*.

941. Vue prise à Compiègne. Soleil d'Automne.

Ce tableau appartenait à S. A. R. le duc d'Orléans.

942. Grande Marée d'Équinoxe.

Acheté par le cercle des Arts.

Ce tableau a été gravé à l'eau-forte par Huet. La gravure, publiée dans un journal de Rouen, se retrouve dans le dernier cahier publié chez Goupil. Voir au Salon de 1861. — L. 1m environ.

A LA GRAVURE.

6. — 1982. Source de Royat, près Clermont (Puy-de-Dôme).

Eau-forte. — Planche de 0m,64 sur 0m,50.

1840

(20, rue Saint-Dominique-Saint-Germain.)

864. Vue du Château d'Arques, à Dieppe.

Tableau commandé par le ministère de l'intérieur.

Appartient actuellement au musée d'Orléans.

Gravé au burin par Lepetit dans l'*Artiste*.

1841

Paul Huet fut décoré après ce Salon, le 22 juin.

7. — 1013. Intérieur de Forêt.

On y voit des braconniers. — L. 0m,66, H. 0m,50.

8. — 1014. Vue du Port et de la Rade de Nice.

La vue est prise sur la route de Villefranche, à droite un massif d'oliviers, une figure d'Italien couché. — o^m,82 sur o^m,54.

1015. Un Torrent en Italie.

Appartient au musée de Caen. Lithographié par Baron dans les *Beaux-Arts* de Curmer. — 1^m,60 sur 1^m.

1016. Le Lac.

Paysage composé, effet du soir, lithographié par Français pour les *Beaux-Arts* de Curmer.

1017. Rochers dans la Vallée de Nice.

1843

630. Vue d'Avignon et du Château des Papes.

Vue du Rhône, soleil couchant, la ville et le château dans le fond.

Appartient au musée d'Avignon, sous le numéro 133.

1845

853. Vieux Château sur des Rochers.

De vieilles tours éclairées par le soleil couchant se détachent sur un fond de montagne, au premier plan de grands rochers se reflètent dans les eaux.

1848

(Rue du Cherche-Midi, 57.)

2316. Paysage, scène tirée de l'Arioste, *Roland furieux,* chant I^{er}.

Ce tableau complétément refait est le même que celui de 1852 sous le titre : *Fraîcheur des bois, Fourré de la forêt*. — L. 1m,02. H. 0m,65.

Esquisse de la première composition, une femme près du ruisseau.

2317. La Mare aux Canards. Forêt de Compiègne.

2318. Le Val d'Enfer, au pied du pic Sancy.

2319. Lac Guéry, Mont-d'Or (Auvergne.)

9. — 2320. Cascatelles de Tivoli, vue prise à mi-côte. — L. 0m,83, h. 1m,55.

2321. Château et Vallée de Pau.

Vue prise à l'entrée du vieux parc, effet de soleil levant.

Appartient à M. Des Essars. — Environ, l. 0m,80, h. 0m,65.

2322. L'Automne, paysage aux environs de Pau.

Un chêne brûlé par l'automne sur les coteaux de Gélos. Les Pyrénées à l'horizon. — L. 0m,59, h. 0m,45.

2323. Rochers, site des Apennins.

2324. Marais.

Vue prise aux environs de Coucy (Picardie).

2315. Une Source aux Eaux - Bonnes (Basses-Pyrénées).

Un pêcheur de truites se glisse dans les broussailles.
Ce tableau appartient à M. Petit, président à Grenoble. — Environ, l. $0^m,60$, h. $0^m,70$.

10. — 2326. Crépuscule, aux environs de Pau ; le Gave au fond.

1849

11. — 1077. Vue prise aux environs du Col-de-Tende.

•Halte de brigands au milieu des rochers, lumière de midi, à droite un ravin dans l'ombre. — L. $0^m,55$, h. $0^m,37$.

1078. Chêne de Saint-Corneille, à Compiègne.

Appartient à Mme Leroy-Langlois. Chollet. — L. $1^m,30$; h. $0^m,90$.

1079. Crépuscule, bords de la Seine.

12. — 1080. Soleil couchant, paysage composé.

Appartient à M. Dionis du Séjour. — L. $0^m,76$, h. $0^m,54$.

13. — 1081. Monte Calvo, Nice.

Appartient à M. Sallard. — L. $0^m,24$, h. $0^m,22$.

DESSINS.

1082 à 1085. Paysages. Fusains.

1086. Intérieur. Fusain. Une Chambre de Malade, Clermont-Ferrand (Auvergne).

1850

14. — 1564. Les Rives enchantées.

Fête mythologique au bord d'un lac au fond des montagnes.

Ce tableau était destiné à une décoration des Quatre saisons. Ce panneau est celui de l'Été, les autres n'ont pas été exécutés. — L. 2m,10, h. 1m,30.

15. — 1565. La Butte aux Aires.

Fontainebleau. Étude de hêtres en été. — L. 0m,53, h. 0m,37.

16. — 1566. Les Enfants dans le Bois.

Forêt de Fontainebleau, allée de hêtres éclairée par le soleil de midi, des enfants courent après des papillons. — L. 0m,54, h. 0m,37. Esquisse, l. 0m,32, h. 0m,20.

1567. Vue prise dans le Parc réservé de Saint-Cloud, tableau commandé par S. A. la duchesse d'Orléans. — L. 0m,80, h. 0m,60 environ.

17. — 1568. Étude de Rochers, Carabasco (Nice). — L. 0m,46, h. 0m,33.

18. — 1569. Étude dans le Bois de la Chasse.

Montmorency. Un étang, de grands chênes baignent

dans les eaux. Au fond une petite |maison blanche. —
L. om,45, h. om,37.

19. — 1570. Lisière de Bois, étude faite
en 1825. — L. om,37, h. om,20.

1571. Soleil couchant.

1852

665. Soir d'Orage. Forêt.

De grands arbres baignent dans un marais, au pre-
mier plan des bûcherons.

Le dessin de cette composition a paru dans le *Magasin
pittoresque.*

Un carton au fusain.— L. 1m,10, h. om,75. Esquisse,
l. om,36, h. om,23·

20. — 656. Fraîcheur des Bois, Fourré
de la Forêt.

Le même au Salon de 1848 entièrement repeint. Cas-
cade dans les rochers, troncs de hêtres éclairés; un bra-
connier avec son chien remplace la figure de femme. —
L. 1m,02, h. om,65.

657. Calme du Matin, intérieur de forêt.

De grands hêtres élancés penchés sur un étang, un
martin-pêcheur rase les eaux; à gauche deux biches sous
bois.

Appartient au musée du Luxembourg.

1853

21. — 625. Marais salants aux Environs
de Saint-Valery-sur-Somme (Picardie).

Un violent orage éclate sur les marais, au premier plan un berger garde un troupeau de moutons, le chien hurle. — L. 1ᵐ,63, h. 0ᵐ,98.

22. — 626. Brisants, Granville.

La vague furieuse s'élance en écume contre les rochers, un reflet du soleil couchant rougit le ciel à l'horizon. Une mouette guette l'épave sous la vague. — L. 1ᵐ, 0ᵐ,65.

627. Intérieur de Forêt.

1855
(Exposition universelle.)

3325. Inondation à Saint-Cloud.

Les grands arbres du parc sont baignés par les eaux débordées de la Seine; au fond le pont de Sèvres; les eaux sont éclairées par le reflet d'une éclaircie du ciel. Au premier plan une barque et une charrette attelée de deux chevaux.

23. — Deux esquisses de cette composition. L'une appartient à M. Albert Boulanger-Cavé. — Toile de 0ᵐ,20. La répétition appartient à M. Petit, à Grenoble.

24. — 3326. Soleil couchant.

Le soleil reflété dans la Seine au pied du coteau de Saint-Fargeau, à Seine-Port. Au premier plan, une digue, troupeau de vaches. — L. 2ᵐ,15, h. 1ᵐ,14.

25. — 3327. Environs d'Antibes (Var).

Un groupe de chênes-liéges sous lequel se forment des danses de paysans. Au fond la toile se perd dans les vapeurs du soleil couchant.

3328. Fourré de la Forêt, exposé en 1852.

(Voir au Salon de 1852.)

3329. Marais (Picardie).

Salon de 1852.

3330. Une Soirée d'automne.

Salon de 1835. Musée du Luxembourg.

3331. Calme du Matin.

Salon de 1852. Musée du Luxembourg.

A LA GRAVURE.

4679. Les Eaux de Royat (Auvergne).

Salon de 1838.

4680. Chaumière normande, eau-forte.

4681. Pont des Pyrénées, eau-forte.

1859
(36, rue de l'Ouest.)

1548. Les Fabriques.

Vapeurs du matin, fond de prairies; au premier plan des femmes étendent des pièces de toile. — H. 1m,93, L. 0m,80.

1549. Le Vieux Château féodal (Normandie légendaire).

Effet de lune. Une barque éclairée par une torche aborde la falaise, un escalier taillé dans le roc conduit au vieux château. — H. 1m,93, L. 1m,10.

1550. Les Herbages.

Fond de la vallée d'Auge, les vaches viennent boire dans une mare. — H. 1m,93, L. 1m,10.

1551. Le Gué et la Chaumière.

Un moulin à eau perdu dans la vapeur, une paysanne sur son cheval traverse le gué. —H. 1m,93, L. 1m,10.

1552. Le Ruisseau.

Effet d'été avec baigneuses. Gravé sur bois dans l'*Illus-tration*. — H. 1m,93, L. 1m,10.

1553. La Manche; entrée au port.

Une barque, au premier plan, chargée de passagers, lutte contre la vague. — H. 1m,93, L. 1m,10.

1554. La Cathédrale.

Effet de soleil couchant, les clochers se reflètent dans les eaux du premier plan. Gravé dans l'*Illustration*. — H. 1m,93, L. 1m,10.

1555. La Vie de château.

Effet d'automne, dans le fond un château Louis XIII, au premier plan un pont et une barque. — H. 1m,93, L. 0m,80.

Ces huit peintures font partie de la décoration du salon de M. Adrien Lenormand, à Vire, Calvados.

1556. La Chambre de la malade, intérieur d'Auvergne.

Tableau fait d'après le dessin au fusain exposé en 1849. — L. 0m,62, H. 0m,43.

1557. Entre pluie et soleil, fin d'avril.

Appartient à M. Bethmont.

1558. Les Bords de la Seine, printemps.

1559. La Moisson.

Environs de Paris ; les fonds d'une vallée de la Brie sont baignés dans la vapeur chaude du soleil de midi. Sur le premier plan les moissonneurs coupent les blés.

Ce tableau appartient à M. E. Sallard. — Environ, L. 0,90; H. 0^m,70.

26. — 1560. Soleil couchant sur la mer.

Falaises d'Houlgate, Calvados.

Appartient à M. Félix Sallard, avocat.

1561. Grotte-Santa Croce, comté de Nice.

Paysans italiens, un moine; un âne sur le premier plan.

Il existe une répétition de même dimension. — L. 0^m,55, h. 0^m,36.

1562. Source de Laruns (Pyrénées.)

Ce tableau appartient au docteur Huet.

1861

27. — 1565. Le Gouffre, paysage composé.

Un groupe de chênes s'enlève en vigueur sur un ciel d'orage, au premier plan un gouffre sur lequel planent des corbeaux. Un homme épouvanté s'avance et plonge e regard sur ce lieu sinistre, son compagnon retient ses

chevaux effrayés ; dans le fond, un cheval emporté sans cavalier. — L. 2ᵐ,12, h. 1ᵐ,25.

Esquisse. L. 0ᵐ,74, h. 0ᵐ,47.

La figure principale est un peu différente du tableau répétition appartenant à M. Grenier, de Vire. — Carton au fusain de 1ᵐ,10 l. 0ᵐ,75 h.

1566. Grande Marée d'équinoxe aux environ d'Honfleur.

Répétition du tableau de 1839.

La lame furieuse vient battre le pied des ormes de la côte de Grâce.

Appartient au ministère d'État. — L. 1ᵐ, h. 0ᵐ,61. — Esquisse, l. 0ᵐ,42, h. 0ᵐ,30. Deux dessins et une aquarelle.

1567. Les Falaises de Houlgate, dites les Roches-Noires, près Dives (Calvados.)

Le soleil à demi voilé éclaire l'horizon de mer, au premier plan des vaches, une femme en rouge. — L. 1ᵐ,20, h. 0ᵐ,80.

Appartient au musée de Bruxelles. — Esquisse, l. 0ᵐ,41, h. 0ᵐ,33.

28. — 1568. Un intérieur en Auvergne.

Une grange éclairée dans le fond, une femme se détache en lumière sur un escalier. — L. 0ᵐ,41, h. 0ᵐ,35. — Esquisse, 0ᵐ,27, 0ᵐ,21.

29. — 1569. Étude de mer dans la Manche.

Les vagues fouettées par le vent et la pluie s'enlèvent sur l'horizon gris. — L. om,65, h. om,35.

30. — 1570. Soleil couchant aux environs de Trouville.

Une saulée sur les bords de la Toucques. — L. om,47, h. om,30.

1863

956. Falaises de Houlgate, entre Dives et Trouville (Calvados.)

Scène de sauvetage; deux hommes retirent un noyé; au fond, les falaises sombres se détachent sur le ciel.

Ce tableau appartient au musée de Bordeaux.

31. — Esquisse appartenant à M. Achille Sirouy. — L. om,48, h. om,32.

Un carton fusain appartenant à M. Léonce Guerrier, avocat. — L. 1m,10, h. om,75.

32. — 957. Le Bocage normand.

Environs de Falaise, un chemin normand encaissé dans les roches de granit; une femme en rouge conduit un troupeau de moutons; une chaumière sous les pommiers. — L. 1m,15, h. om,95.

33. — 958. Le Bas-Meudon.

Les coteaux de Sèvres perdus dans les vapeurs du soleil couchant. Les grands saules de l'île Séguin baignent dans la Seine.

Appartenait à M. Sainte-Beuve, a été légué à M. Jules Troubat. — L. 1m,02, h. om,65.

1864

(35, rue de Madame, et rue de l'Ouest, 36.)

970. Porte de la route d'Uriage, à Vizille (Isère.)

La porte est percée dans le roc; des maisons en pleine lumière s'étagent au-dessus; les figures s'enlèvent en lumière au premier plan; à droite, une forge dans l'ombre.

Ce tableau appartient au ministère d'État. — Environ 1ᵐ l., 0ᵐ,80 h.

34. — 971. Un Torrent le soir dans les Alpes (Isère.)

Le fond se détache sombre sur les masses lumineuses du soleil couchant disparu derrière les montagnes. Un aigle plane sur les eaux. — L. 1ᵐ,15, h. 0ᵐ,95.

Esquisse appartenant à M. Chesneau.

1865

1073. Le Gave débordé.

Le sommet des montagnes se perd dans les nuages, les eaux se précipitent gonflées par un orage; au premier plan, un troupeau de bœufs.

Appartient au musée de Montpellier.

Un dessin appartenant à M. Vauquelin, château de Saint-Maclou (Calvados). — Grand carton au fusain. — Esquisse, l. 0ᵐ,53, h. 0ᵐ,38.

35. — 1074. Cabane de pêcheurs à Reu-
zeval, près Dives (Calvados).

Effet de soleil sous les pommiers, la mer à l'horizon,
figures. Exposé à Bruxelles, 1869. — L. 0ᵐ,85, h. 0ᵐ,48.

GRAVURE.

3340. Souvenir des environs de Fontaine-
bleau.

Eau-forte, publication de la *Société des Aquafortistes*.

973. Le Bois de La Haye.

Soleil couchant dans un brouillard d'automne, Hol-
lande. Le soleil disparaît derrière des troncs d'arbres
élancés, la lune apparaît, canal perdu dans le brouillard,
un grand moulin s'élève, sur le premier plan un bac.
Appartient actuellement au musée d'Orléans. —
L. 2ᵐ,22, h. 1ᵐ,40.

Un bois a été publié dans le *Magasin Pittoresque*, et
Paul Huet a gravé lui-même une eau-forte pour la
Gazette des Beaux-Arts. Première esquisse, l. 0ᵐ,35,
h. 0ᵐ,20, à M. Keller.

36. — Deuxième esquisse, l. 0ᵐ,74, h. 0ᵐ,47.

37. — 974. Datura et Volubilis.

Bouquet de fleurs, peint le 25 août 1865. — L. 0ᵐ,52,
h. 0ᵐ,25.

1866

38. — 768. Le Château de Pierrefonds
restauré.

Tableau commandé par la Maison de l'Empereur et des Beaux-Arts.

Le château se détache en valeur d'ombre claire sur le ciel lumineux. — Première esquisse, l. om,50, h. om,35; deuxième esquisse, l. om,72, h. om46.

769. Soirée d'été ; les Baigneuses.

Appartient à un amateur de Bordeaux.

Ce tableau a été gravé à l'eau-forte ; la planche se trouve dans la collection publiée chez Goupil. — L. 1m,02, h. om,65 ; esquisse d'après nature aux étangs de Ville-d'A-vray. — L. om,50, h. om,33.

1867

(Exposition universelle.)

357. Grande Marée d'équinoxe, environs de Honfleur.

Appartient au ministère d'État. Ce tableau indiqué sur le livret n'a pas été placé. (Salon de 1861.)

358. Les Falaises de Houlgatt, entre Dives et Trouville (Normandie.)

Salon de 1863. Musée de Bordeaux.

359. Le Bocage normand ; environs de Falaise.

Salon de 1863.

360. Le Bas-Meudon.

Salon de 1863. Appartenait à M. Sainte-Beuve.

361. Porte de la route d'Uriage, à Vizille (Isère.)

Salon de 1864. Ministère de la Maison de l'Empereur et des Beaux-Arts.

Ce tableau n'a pas été exposé et n'a paru qu'au livret.

362. Le Gave débordé (Pyrénées.)

Salon de 1865. Musée de Montpellier.

363. Le Bois de la Haye.

Soleil couchant par un brouillard d'automne.
Salon de 1866. Musée d'Orléans.

364. Le Parc ; matinée de printemps.

Salon de 1835.

1868

39. — 1279. Les Ruines du château de Pierrefonds.

Acheté par le ministère de la Maison de l'Empereur et des Beaux-Arts. Les ruines se détachent en clair sur un ciel orageux. Première esquisse faite d'après nature en 1834. — L. o^m,50, h. o^m,27 ; deuxième esquisse en 1867, l. o^m,54, h. o^m,35.

40. — 1280. Fontainebleau.

Tableau composé d'après un motif de la forêt de Fontainebleau.

Un bouquet de chênes s'enlève en vigueur sur les fonds chargés de pluie. Au premier plan un chasseur dans le chemin, avec des chiens courants. — L. 1^m,25, h. o^m,90, esquisse, l. o^m,36, h. o^m,53.

1869

41. — 1218. Le Laita à marée haute, dans la forêt de Quimperlé (Bretagne).

... O doux Laita, le monde
En vain s'agite, et pousse une plainte profonde.
Tu n'as pas entendu ce long gémissement,
Et ton eau vers la mer coule aussi mollement.

Les barques éclairées par le soleil couchant qui perce à travers les grands arbres remontent la rivière. Au premier plan, une femme en rouge, un taureau, des vaches au milieu des grandes herbes.

Ce tableau était destiné à faire pendant au *Bois de La Haye.* — L. 2m,22, h. 1m,40.

42. — Première esquisse appartenant à M. J. Hetzel ; la répétition appartient à M. David d'Angers ; troisième esquisse plus grande. — L. 0m,74, h. 0m,45.

43. — 1219. Pêcheurs tirant la senne sur la grève de Houlgatt, marée montante.

Le soleil éclatant perce à travers les nuages orageux reflétés sur la grève. A l'horizon, la mer s'enlève comme une bande lumineuse. — L. 1m,65, h. 0m,65. Esquisse, l. 0m,40, h. 0m,22.

DESSINS.

44. — 2839. L'Inondation de Saint-Cloud.

Esquisse du tableau de l'exposition de 1855.

Appartenant au musée du Luxembourg. Fusain. — L. 2m,80, h. 1m,90.

2840. Quatre dessins, même numéro.

Vue de Spolète, lavis.

Le Pont du Gard, aquarelle.

Une Maison à Menton, dessin à la plume.

Le Charlemagne, forêt de Fontainebleau.

EAUX-FORTES.

4022. Cinq eaux-fortes, même numéro.

Chaumière dans la vallée d'Arques.

Les Baigneuses.

Une Rue à Honfleur.

Les Vaux de Cernay.

Une Cour de ferme (vallée d'Auge.)

Font partie de la collection publiée chez Goupil et Cᵉ, boulevard Montmartre, nᵒ 19, en album.

4033. Deux eaux-tortes d'après les tableaux de l'auteur, même numéro.

Brigands dans une forêt.

Le Cavalier, dernière eau-forte.

TABLEAUX

ÉTUDES, ESQUISSES, DESSINS, ETC.

1824

45. — Un Bord de Rivière (Picardie.)

Appartient au docteur Huet. — L. o^m,38, h. o^m,22.

46. — Vue prise de la terrasse de Saint-Germain.

Un orage éclate, le soleil perce à travers les nuages et forme un arc-en-ciel, an fond le pont du Pecq, rompu en 1815. — L. o^m,39, h. o^m,21.

Portrait de M. René Richomme, et Portrait de Mademoiselle Céleste Richomme, à l'âge de sept ans. — o^m,39 sur o^m, 21.

Cette enfant devint plus tard la femme de Paul Huet.

1825

Cour de Ferme (Picardie).

Une vieille maison couverte en tuiles, sur le premier plan une mare avec des canards.

Appartient à Mme Genest. — L. om,54, h. om,45.

1826

47. — Maison de Garde (Compiègne).

Appartient à M. Sollier, à La Flèche.

La maison se détache en lumière sur les arbres sombres, et se reflète dans les eaux du premier plan. — L. 1m,46, h. 1m,14.

48. — Petites Dunes, Environs de Saint-Valery (Picardie).

Appartenant à M. Asseline. — Environ om,35 l. sur om,30 h.

1827

49. — Étude prise au pied de la côte de Grâce.

Un chemin creux, à droite la mer, berger avec des moutons. — L. om,36 sur om,23 h.

1828

50. — Moulins de la Glacière, près Paris.

Au premier plan, mare avec canards, et femme lavant du linge. — L. om,45, h. om,37.

Appartient à M. Ph. Burty.

1829

51. — Étude de Pommiers, Honfleur. — o^m,26 sur o^m,21.

52. — Étude dans le Parc de Saint-Cloud, avec figures. — o^m,47 sur o^m,38.

1832

53. — Une Plage en Picardie, avec figures.

Appartient à M. John Saulnier, à Bordeaux.

1833

54. — Étude près Honfleur.

Appartient à M. E. Dionis. — L. o^m,47, h. o^m,36.

1836

Étude de mare à Compiègne-sous-Bois. — o^m,33 sur o^m,21.

55. — La vallée de Thiers (Puy-de-Dôme), appartient à M. Jules Clairin. — L. o^m34. H. o,^m20.

1838

56. — Chaumière en Picardie.

Appartient à M. Dionis, du Séjour. — L. o^m,45, h. o^m,30.

1846

57. — La Vallée de Byzanos.

Vue prise de la place Henri IV, à Pau, à l'horizon la chaîne des Pyrénées couvertes de neige. —.L. o^m,51 sur o^m,31.

Vapeurs d'automne ; Soleil couchant sur des Marais de Picardie.

Ce tableau appartient à M. de Pontmartin. — L. o^m,50 sur o^m,34. — Esquisse faite en 1835. L. o^m,33 sur o^m,23.

Un Chêne brûlé.

Appartenant à M. Asseline.

58. — Bord de Rivière avec un cavalier vêtu de rouge. Fin d'Automne. — o^m,38 sur o^m,26.

1848

59. — Étude à Bellevue, effet de pluie. — o^m,38 sur o^m,18.

60. — Intérieur du Parc de Saint-Cloud en été, figures sous les arbres. — o^m,61 sur o^m,40.

61. — Un Gué.

Soleil couchant dans le brouillard d'automne. — L. o^m,45 sur o^m,30.

62. — Étude de Cheval arabe. — $0^m,45$ sur $0^m,36$.

1849

Vallée d'Andilly, effet du matin. — $0^m,46$ sur $0^m,32$.

Intérieur de Parc, à Andilly, automne. — L. $0^m,83$. H. 0^m, 54.

1850

63. — Vue du lac Pavin (Auvergne).

Un orage dans les montagnes. — 1^m sur $0^m,65$, ébauche.

64. — Intérieur de Parc, matinée d'été, esquisse avec figures. — $0^m,37$ sur $0^m,24$.

1852

65. — Sous bois au Grosfouteau.

Forêt de Fontainebleau. — L. $0^m,83$ sur $0^m,60$.
Exposé à Bruxelles en 1869.

Étude de rochers à Mortain, temps gris. — $0^m,60$ sur $0^m,46$.

Étude de la Cascade de Mortain. — L. $0^m,68$. H. $0^m,46$.

66. — Étude de Mer à Granville. — 0^m38 sur $0^m,26$.

67. — Sous bois à Fontainebleau. — L. o^m39, h. o^m,32.

68. — Un troupeau de Bœufs dans une prairie de Toucques, repos de midi. — o^m,38 sur o^m,24.

1853

69. — Un Chemin à Seine-Port, effet de soleil d'automne vers le soir. — o^m,40 sur o^m,32.

70. — Un barrage de la Seine à Seine-Port, étude d'après nature, soleil après midi. — o^m,56 sur o^m,37.

71. — Souvenir de Walter Scott.

Un lac, de grands arbres agités par le vent, une barque avec figures, répétition d'une esquisse appartenant à M. Dargaud. — L. o^m,56, h. o^m,40.

La petite Rivière des Anglais à Seine-Port, reflets du soleil couchant. — o^m,45 sur o^m,34.

72. — Marais Salants, à Saint-Valery-sur-Somme.

Appartient à M. Eugène Pelletan. — L. o^m,45, h. o^m,31.

1854

73. — Vieux Moulin à Villers-sur-Mer

(Calvados), appartenant à M. Redelsperger. — Environ 0m,70 sur 0m,50.

. Moulin à Villers. Étude d'après nature pour ce tableau. — 0m,57 sur 0m,37.

74. — Une Cour de ferme à Villers (Calvados). — L. 0m,47, h. 0m,32.

75. — Une Cour à Villers.

Appartient à M. Salavi, — L. 0m,78, h. 0m,52, environ.

1856

76. — Marais de la vallée d'Eu.

Étude. — L. 0m,38, h. 0m,33.

77. — La vieille église du Tréport.

Clair de lune reflété dans les eaux du port, esquisse. — L. 0m,36, h. 0m,22.

Saulée. Environs de Paris, appartient à Mme Des Essars. — L. 0m,36, h. 0m,25.

1857

78. — Vue prise au Moulin de Fontenay-aux-Roses; au premier plan, des moutons. — 0m,60 sur 0m, 43.

79. — Chemin creux à Fontenay-aux-Roses, printemps. — H. 0m,40 l. 0m,82.

1858

80. — Taureau-Durham, étude faite au château de Trousseauville (Calvados), chez M. Dutrône. — 0m,44 sur 0m,31.

81. — Étude de bœuf avec ses entraves, dans la Vallée d'Auge. — 0m,53 sur 0m,37.

1859

82. — Les foins en Brie. Coucher de soleil, une charrette chargée de foins. — 0m,48 sur 0m,31.

Les falaises de Houlgatt, un troupeau de vaches, la mer à l'horizon. — 0m,63 sur 0m,44.

83. — Un Gué à Beuzeval (Calvados), chemin creux sous les ormes. — En hauteur, 0m,36 sur 0m,31.

84. — Cour de ferme, à Lumières en Brie. Étude de Volailles. — 0m,44 sur 0m,30.

1860

85. — Marée montante.

Barque échouée à l'embouchure de la Dives. Appartient à M. Aubry. — L. 0m,52; h. 0m,35.

1861

86. — Le ruisseau de Marie-Jolie, près Falaise (Calvados). — 0m,54 sur 0m,40.

87. — Maisons à Falaise.

Murailles blanches en plein midi. — L. 0m,50, h. 0m,61.

88. — Petite cour de ferme, à Falaise.

Effet du matin. — L. 0m,54, h. 0m40.

89. — Une vue de la Vallée d'Auge.

Temps gris, au premier plan un troupeau de moutons. — 0m,37, h. 0m,27.

90. — Bords de rivière à Pont-Douilly.

Effet de pluie en été.
Appartient au docteur Huet. — L. 0m,48, h. 0m,31.

1862

91. — Chasse au renard dans les environs de Fontainebleau.

Effet de pluie. — L. 0m,44, h. 0m,30.

92. — Étude de Fleurs. Cactus et pivoines dans un panier. — 0m,65 sur 0m,57.

Deux dessus de porte, l'Été et l'Automne. Salle à manger de M. Félix Sallard, à Maisons-Lafitte. — L. 0m,85, h. 0m,40.

1863

93. — Etude de mer, effet de pluie.

Marée montante, aux dunes d'Houlgatt. — L. o^m,39, h. o^m,22.

94. — Rochers du Calvaire, forêt de Fontainebleau, effet de pluie. — o^m,6o sur o^m,5o.

95. — Une allée de bois, soleil Couchant.

Fin d'automne.

Appartient à M. J. Michelet. — L. o^m,45, h. o^m,56.

96. — Les bords d'un étang, soleil d'automne.

Appartient à M. J. Michelet. — L. o^m,33, h. o^m,25.

1864

97. — Un lièvre pendu par les pattes, étude de nature morte. — o^m,65 sur o^m,78.

98. — Chevaux attelés à un tombereau, étude faite à Chaville. — o^m,8o sur o^m,35.

99. — Le Lancer, forêt de Fontainebleau.

Effet d'automne. Au premier plan, un piqueur en rouge sonne le bien-aller. — L. o^m,49, h. o^m,34.

100. — Bouquet dans un pot en faïence de Rouen. — o^m,5o sur o^m,39.

1865

101. — Effet du soir aux étangs de Chaville. Sous les arbres deux cavaliers dans l'ombre, esquisse.

102. — Une maison de paysan dans la Brie, effet de soleil. — $0^m,50$ sur $0^m,60$.

103. — Une Mare en Bretagne, effet du soir, une Laveuse. — $0^m,52$ sur $0^m,37$.

104. — Cour de ferme en Brie, à Lumières.

Étude de volailles; dindons blancs. — L. $0^m,42$, h. $0^m,33$.

105. — Bouquet dans un vase bleu, Roses et Chrysanthèmes. — $0^m,43$ sur $0^m,57$.

106. — Une pièce d'eau, matinée de printemps.

Appartient au docteur A. Richard. Deuxième esquisse, de mêmes dimensions. — L. $0^m,51$, h. $0^m,34$.

107. — Bords de la Seine à Aizier. — L. $0^m,55$. H. $0^m,37$.

108. — Pacage normand, temps d'orage, esquisse. — L. $0^m,35$. H. $0^m,27$.

1866

109. — Une allée du Bois de Ville-

- d'Avray, brouillard du matin en été. — om,70 sur om,42.

110. -- Lavoir dans un Pré, effet d'automne, près de Pont-Audemer. — om,55 sur om,35.

111. — Le Pont de Toucques, près Trouville, deux grandes barques ensablées. — om,77 sur om,46.

112. — Le Château de Pierrefonds, vue prise du fond de la Vallée, effet du matin. — om,51 sur om,34.

Étude de fleurs, Pivoines, Iris, Faux ébéniers. — om,75 sur om,60.

113. -- Moulin hollandais, à Leyde.

Effet de brouillard.

Appartient à M. Ernest Chesneau. — L. om,77, h. om,77.

1867

114. — Vue de la Meuse à Dordrecht (Hollande).

Crépuscule; au fond, les tours de Dordrecht et les moulins hollandais. — L. om,77, h. om,46.

115. — Sous Bois, au Grosfouteau, Forêt de Fontainebleau, printemps. — om,51 sur om,37.

116. — Une pièce d'eau dans un parc.

Souvenir de Courances, effet du soir.

Appartient à M. Eud. Marcille.— L. o^m,48, h. o^m,35.

117. — La Rivière des Anglais à Seine-port.

Crépuscule en été.

Appartient à M. Auguste Préault. — L. o^m,68, h. o^m,45.

1868

118. — Un Chemin sur la lisière du Bois, Chaville, vapeurs du soir. — H. o^m,51 sur o^m,35.

Marine. Vue des Falaises du Tréport.

Appartient à M. Becq, de Feuquières. — L. o^m,75, h. o^m,46. Esquisse d'après nature, l. o^m,32, h. o^m,19.

119. — Les Falaises du Tréport après l'orage.

Appartient à M. Jules Michelet.—L. o^m,43, h. o^m,25.

Étude de Vache faite à Lumières, dernière étude d'après nature. — o^m,50 sur o^m,34.

LISTE

DES PRINCIPAUX

DESSINS A LA PLUME

LAVIS, FUSAINS, AQUARELLES

1826

120. — Vallée de Coucy, vue prise à Follembray ; aquarelle. — L. 0m,45, h., 0m,30.

121. — La Jetée avec barques, Honfleur.

122. — Étude de mer, Honfleur.

123. — Soleil couchant, Honfleur.

124. — Maisons à Honfleur, bord de la mer.

1827

125. — Parc de Saint-Cloud ; dessin à la plume.

126. — Cabane, Picardie ; aquarelle.

1828

127. — La Côte de Grâce, Honfleur ; aquarelle. — L. om,44, h. om,26.

128. — La Seine aux environs de Rouen ; aquarelle. — L. om,47, h. om,30.

129. — Intérieur de cloître, à Rouen ; aquarelle.

130. — Rue derrière Saint-Maclou, à Rouen ; aquarelle.

131. — Vieilles maisons à Rouen ; aquarelle

132. — Vue de la campagne, près Rouen.

1830

133. — Ormes sur la route d'Honfleur ; dessin à la plume.

134. — Étude de hêtres, Compiègne ; dessin à la plume. — H. om,56, l. om,42.

135. — Étude de hêtres au bord de l'eau, Compiègne ; dessin à la plume. — L. om,53, h. om,31.

136. — Étang de Saint-Pierre, à Compiègne, dessin à la plume. — L. om,58, h. om,42.

137. — Un Hêtre près du vieux moulin

au bord de l'eau, à Compiègne ; dessin à la plume. — L. om,59, h. om,43.

138. — Chênes tombés, à Compiègne ; dessin à la plume. — H. om,58, 1. om,44.

139. — Étude de Chêne, à Compiègne ; fusain. — L. om,32, h. om,23.

1833

140. — Une Vallée en Auvergne. — L. om,43, h. om,28. Exposé en 1849.

141. — Torrent avec deux vautours qui planent, Auvergne ; fusain. — H. om,50, 1. om,39.

142. — Vue d'Auvergne, signé P. H. ; fusain.

143. — Vue de torrent, Auvergne, sapins au fond ; fusain.

144. — Une Femme d'Auvergne, de face, portant une cruche sous le bras ; fusain. — H. om,59, 1. om,41.

145. — Une Femme portant une corbeille sur la tête, vue de dos, signé P. H. — H. om,54, 1. om,39. Auvergne ; fusain.

146. — Jeune Fille portant un enfant, vue de face ; fusain.

147. — Jeune Fille portant un enfant, vue de dos; fusain. Signé P. H. — H. $0^m,42$, l. $0^m,29$.

148. — Vieillard d'Auvergne, vu de dos; fusain. — H. $0^m,42$, l. $0^m,29$.

149. — La Cascade de Royat, Auvergne; fusain et crayon blanc. — H. $0^m,54$, l. $0^m,42$.

150. — Le Pont du Gard; lavis et plume. — L. $0^m,49$, h. $0^m,23$.. Esquisse pour le tableau.

151. — Vue d'Italie; aquarelle. — L. $0^m,46$, h. $0^m,29$.

152. — Vue du lac Pavin (Auvergne), exposée au Salon de 1849; fusain. — L. $0^m,42$, h. $0^m,29$.

153. — La Chambre de la malade, intérieur (Auvergne), exposée en 1839. Esquisse du tableau exposé en 1859. — L. $0^m,42$, h. $0^m,29$.

154. — Le Val d'Enfer, Auvergne, signé P. H., exposé en 1849. — L. $0^m,43$, h. $0^m,28$.

155. — Le Pont du Gard, dessin à la plume; appartient à M. Dionis. — L. $0^m,45$, h. 0^m23.

156. — Fond de vallée en Auvergne;

fusain signé P. H. Exposé en 1849. — L. om,45, h. om,30.

1834

157. — L'Arbre de la Reine, Compiègne; aquarelle. — L. o, h. o.

1835

158. — Le Tréport.

159. — Falaise de Fécamp; aquarelle.

160. — Le Mont Dore; aquarelle.

161. — Autre vue du Mont Dore; aquarelle.

1836

162. — Vue générale du parc de Nice; mine de plomb. — L. om,52, h. om,39.

163. — Rochers à Nice, bords de mer; mine de plomb. — L. om,61, h. om,38.

164. — Rochers de Nice.

165. — Rochers de Nice.

166. — Maisons à Menton; à la plume. — H. om,48, l. olr,38.

167. — Maisons à Nice, daté 17 décembre, signé P. H.; à la plume. — L. om,47, h. om,32.

168. — Porte de ville à Nice; à la plume. — L. o^m,47, h. o^m,32.

169. — Vue de ville, à Nice, avec figures; à la plume.

170. — Vue de Nice, prise au Monte-Calvo, aquarelle.

171. — Rochers à Nice; étude à la plume.

172. — Couvent de Saint-André près Nice, vu du torrent; à la plume. — L. o^m,66, h. o^m,43.

173. — Torrent à Nice; dessin à la plume en hauteur. — L. o^m,42, h. o^m,53.

174. — Étude de Rochers aux environs de Nice, aquarelle. — L. o^m,47, h. o^m,28.

175. — Ollioules, près de Toulon, route de Marseille.

176. — Rochers de Nice, deux moines; à la plume. — L. o^m,65, h. o^m,43.

177. — Rochers de Nice; à la plume.

178. — Route de Villefranche, oliviers; une femme porte une corbeille, vue de dos; à la plume. — L. o^m,66, h. 0,^m43.

179. — Route de Villefranche, oliviers; un berger et une chèvre; à la plume. — L. o^m,64, h. o^m,47.

180. — Rochers Carabasco, à Nice; aquarelle. — L. o^m,49, h. o^m,33.

181. — Le Pailleron, torrent, à Nice; aquarelle. — L. o^m,47, h. o^m,31.

182. — Rochers près de Nice, dans les montagnes; mine de plomb. — L. o^m, 53, h. o^m,39.

183. — Autres rochers près Nice; aquarelle. — L. o^m,50, h. o^m,28.

1839

184. — Vue du port de Nice, prise du lazaret; aquarelle.

185. — Vue générale de Nice et des monts de France; aquarelle. — L. o^m,58, h. o^m,37.

186. — Torrent de la Corniche ; aquarelle.

187. — Vue de la Corniche Rocca-Brune; aquarelle. — L. o^m,53, h. o^m,37.

188. — Route de la Corniche; gouache et lavis. — L. o^m,49, h. o^m,33.

189. — Rochers de Nice.

190. — Villefranche, près Nice, mai-

sons de paysans, daté 1839. — L. o^m,48, h. o^m,31.

191. — Spolète; au lavis. — L. o^m,65, h. o^m,44.

192. — Les Cascatelles ; aquarelle. — L. o^m,44, h. 35.

193. — Une Fabrique aux environs de Rome ; aquarelle. — L. o^m,47, h. o^m,32.

194. — Vue de Cannes. Il en existe une répétition appartenant à M. E. Soulas. Aquarelle.

195. — Les Cascatelles, prises des hauteurs; aquarelle. — H. o^m,45, l. o^m,33.

196. — Gorges de la Corniche, avec un pont; aquarelle. — H. o^m,37, l. o^m,29.

197. — Vue du col de Tende; aquarelle. — L. o^m,47, h. o^m,29.

1843.

198. — Vue prise au Monte-Calvo ; aquarelle.

199. — Deux femmes sur un mulet; fusain. — H. o^m,45, l. o^m,29.

200. —Homme et femme sur un mulet, fusain. — H. o^m,45, l. o^m,29.

201. Berger italien assis; aquarelle. — H. 0^m,38, l. 0^m,26.

202. — Mendiant italien; aquarelle. — H. 0^m,40, l. 0^m,30.

1844

203. — Vue prise au Monte-Calvo, effet d'orage; aquarelle.

204. — Montagnes de France, Cannes; aquarelle. — L. 0^m,46, h. 0^m,24.

205. — Bois du Var, près Nice; aquarelle.

206. — Sainte-Hélène, Promenade des Anglais, près Nice; aquarelle. Effet de matin.

207. — Autre vue de la Promenade des Anglais, près Nice; aquarelle. Effet du matin.

1845

208. — Hêtre dans la vallée de Laruns, Basses-Pyrénées; dessin aux deux crayons. — L. 0^m,52, h. 0^m,33.

209. — Le Gave de Pau, étude de hêtre; dessin à la plume. — L. 0^m,51, h. 0^m,31.

210. — Cascade dans la vallée de La-

runs, Basses-Pyrénées ; aquarelle. — L. om,45, h. om,31.

211. — Femme des Pyrénées; aquarelle.

1848

212. — Parc réservé à Saint-Cloud; aquarelle. Étude pour le tableau commandé par Son Altesse la duchesse d'Orléans et exposé au Salon de 1850. — L. om,52, h. om,36.

1849

213. — Parc de M. Lestapie, à Andilly; dessin mine de plomb.—L. om,51, h. om,39.

1850

214. — Chaumière en Normandie, au bord d'un ruisseau; dessin.

1851

215. — Cabanes de Trouville, vallée de la Toucques; dessin aux deux crayons.

216. — La Vallée d'Auge; dessin aux deux crayons. — L. om,48, h. om,27.

217. — Cabane du constructeur de barques, Trouville; dessin aux deux crayons.

218. — Cabanes à Trouville; dessin aux deux crayons.

219. — Cascade à Mortain; dessin aux deux crayons.

220. — Le Pont, à Toucques.

221. — Grève de Granville; aquarelle.

222. — Barque échouée, Trouville.

223. — Barque échouée, vallée de la Toucques.

224. — Troupeaux, vallée de la Toucques; dessin aux deux crayons.

225. — Cascade, Mortain; crayon et gouache. — H. 0m,50, l. 0m,40.

226. — Un Chemin, Mortain.

1852

227. — Descente du Calvaire, Fontainebleau; dessin aux deux crayons. — L. 0m,60, h. 0m,43.

228. — Près du rocher des Deux Sœurs, Fontainebleau.

229. — Vallée de la Solle, Fontainebleau; dessin à la plume. — L. 0m,60, h. 0m,46.

230. — Vallée d'Eu, une charrette; crayon et gouache. — L. 0m,39, h. 0m,25.

231. — Les Coteaux de vignes, Seine-Port; aquarelle.

232. — La Seine à Seine-Port; étude aux deux crayons pour le tableau exposé en 1855. — L. 0ᵐ,62, h. 0ᵐ,37.

233. — Fille et garçon du Tréport; aquarelle.

234. — Une Tricoteuse, Tréport; aquarelle.

235. — Pêcheurs, homme et femme, Tréport; aquarelle.

236. — Petit Pêcheur assis, Tréport; aquarelle.

237. — Pêcheurs, Tréport; aquarelle.

1853

238. — Pêcheurs; aquarelle.

1854

239. — Un Ruisseau à Villers; dessin aux deux crayons.'

240. — Une Cour de ferme, à Villers; dessin aux deux crayons. — L. 0ᵐ,46, h. 0ᵐ,31.

241. — Les Roches-Noires, Villers.

242. — Marée montante, Villers.

243. — Un Moulin à eau, Villers; dessin aux deux crayons.

244. — Une Chaumière, Villers; dessin aux deux crayons. — L. 0ᵐ,60, h. 0ᵐ,44.

1855

245. — Rochers du Nid de l'Aigle, Fontainebleau; aquarelle. — L. 0ᵐ,48, h. 0ᵐ,29.

246. — Un Arbre brisé, Nid de l'Aigle; Fontainebleau; deux crayons. — H. 0ᵐ,60, l. 0ᵐ,42.

247. — La Butte aux aires, Fontainebleau.

248. — Sous bois, Grosfouteau, Fontainebleau; aux deux crayons. — L. 0ᵐ,61, h. 0,45.

240. — Rochers du Charlemagne, Fontainebleau; aquarelle.

250. — Lisière de forêt, Fontainebleau; crayon rehaussé de gouache. — L. 0ᵐ,46, h. 0ᵐ,30.

1856

251. — Les Dunes, bourg d'Ault.

252. — Falaises du Tréport; aquarelle.

253. — Marée montante, Tréport.

254. — Ferme sur la falaise, Tréport; dessin aux deux crayons. — L. om,47, h. om,3o.

255. — La Jetée du Tréport.

256. — Une Grève à Mers, aquarelle.

257. — Rives de Saint-Assise, soleil couchant.

258. — Seine-Port; fusain et crayon blanc. — L. om,63, H. om,43.

259. — L'Ile des Anglais. — L. om,47, h. om,32.

1857

260. — Une Mare, Beuzeval; dessin aux deux crayons.

261. — Falaises d'Houlgatt ; dessin aux deux crayons.

262. — Plage d'Houlgatt ; dessin aux deux crayons. — L. om,44, h. om,28.

263. — Hauteurs de Dives.

264. — Barques échouées à l'entrée de la Dives.

1858

265. — Lac en Dauphiné; aquarelle.

266. —Hêtre sur le torrent de la Grande-

Chartreuse; dessin aux deux crayons. — L. o^m,66, h. o^m,48.

267. — Fourvoirie, entrée du désert, de la Grande-Chartreuse; dessin aux deux crayons. — L. o^m,43, h. o^m,63.

1859

268. — Bords de rivière, saulées; environs de Paris; sépia.

1860

269. — Allée de hêtres, Compiègne; aquarelle.

270. — Maison de garde, Compiègne; aquarelle reprise à la gouache.

1861

271. — Penzance, Angleterre; aquarelle.

272. — Clair de lune, étang de Meudon.

273. — Clair de lune, entrée d'un bois.

1865

274. — Vue du château de Pierrefonds; dessin à la plume, au lavis. Étude pour le tableau exposé au Salon de 1867. — L. o^m,77, h. o^m,50.

1867

275. — Aquarelle d'après le tableau la Matinée de printemps, exposé en 1835 et à l'Exposition universelle 1867. — L. 0m,48, h. 0m,32.

1868

276. — Mont-Ussy, Fontainebleau ; dessin aux deux crayons.

277. — Belle-Croix, Fontainebleau ; dessin aux deux crayons.

278. — Le Clovis et le Charlemagne ; dessin crayon mine de plomb. — L. 0m,58, h. 0m,45.

279. — Le Charlemagne ; dessin au crayon noir et blanc. — L. 0m,78, h. 0m,53.

280. — Sous bois, Grosfouteau ; dessin aux deux crayons. — L. 0m,42, h. 0m,28.

PARIS. — J. CLAYE, IMPRIMEUR, 7, RUE SAINT-BENOIT. — |1913|

CPSIA information can be obtained
at www.ICGtesting.com
Printed in the USA
BVHW031012061221
623326BV00001B/6